U0136438

款款行 客居 慢泊留

李永得（客家委員會主任委員）

浪漫台三線 台灣的「慢活中軸線」

很多人問我，台三線是哪三條線？台三線是一條從台北到屏東的內山公路，而「浪漫台三線」，是從桃園大溪到台中新社全長一百五十公里的客家文化廊道。

在清朝，這裡是漢原開墾的地界，日治時代是軍事治理與產業發展的道路。現在，我們要打造成客家文化跟產業的浪漫大道。

事實上，台三線的人文地景本身就非常浪漫。但如果刻意去定義什麼是浪漫，那就一點都不浪漫了，浪漫就是尊重每個人的感受。所以我們不去定義它，但提供多元需求去滿足不同旅客。

首先，它是「歷史大道」。台三線最早期是漢人和原住民的分界線，這段歷史不僅是台灣文明發展史的縮影，更是漢人跟原住民之間的血淚歷史。

當時朝廷特許許武裝開墾，北埔有一座「金廣福公館」就是廣東來的客家人與福建人一同墾殖的據點。原本是原住民生活的地方，漢人用武力開墾，在族群融合與發展史上，漢人必須要做出一些反省。

一八九五年的乙未戰爭，是台灣歷史上最大的一場戰爭。當時日本軍隊不到十天的時間，便入主台北城，順利舉辦「始政」大典。出了台北城南下，在桃竹苗一帶，碰到激烈的抵抗。

2

這是因為有一群客家義民軍，用自己的鮮血與生命在保衛自己的家園。在台三線上的客家聚落，至今仍然有很多古戰場遺跡，述說先民英勇忠義的故事。

第二，它是「產業大道」。二十世紀中期台灣外銷最重要的產品是茶葉，與蔗糖、樟腦並列為「台灣三寶」，其中茶葉與樟腦的主要產地，就是在台三線一帶。曾經創造外銷六十多個國家、八十多個港口的輝煌時代。在台三線上，有「姜阿新洋樓」，關西羅家「台紅茶業文化館」，還有很多的老茶廠，至今仍保存良好，見證那個時代的故事。

第三，它也是「人文大道」。台灣文學家中最具有分量的都在這裡，包括吳濁流、鍾肇政等，還有音樂家鄧雨賢。藝文活動方面，還有義民祭和桐花祭。

有這麼豐厚的人文歷史產業，我們能做什麼？

相較於我在德、法看到的葡萄園酒莊，在台灣，我們期待茶莊和茶廠可以成為文化和觀光的亮點。因為這個產業曾經輝煌過，是很重要的客家文化。我們也期待未來走在台三線上，不但有文學家紀念館可以拜訪緬懷，還能持續培養出在地音樂家、畫家、攝影家等，另外美食也很重要，這不但是特色產業，更是飲食文化的底蘊。

我們希望塑造一個簡單的願景——回到自己的故鄉，創造自己的文化方式。因此，浪漫台三線不只是推動觀光，還要創造吸引年輕人願意回到客庄，在農村生活、受教育的環境，這是我們推動浪漫台三線的首要目標。

浪漫台三線同時也是台灣的「慢活中軸線」——擁有讓遊客享受「慢遊」、「慢食」、「慢活」的一切元素。小城故事多，浪漫台三線上的小村落中，轉角就可遇到驚喜，值得遊客細細尋訪。

為了邀請更多人造訪浪漫台三線，客委會繼二〇一六年底與天下雜誌合作「浪漫台三線款款行」之《把山種回來》與《惜食客滋味》這兩本書之後，今年更延續這個系列，共同推出

攝影 陳應欽

《客食 慢自香》、《客居 慢泊留》、《客遊 慢巡庄》這三本書。

《客食 慢自香》寫的是浪漫台三線上特色餐廳的故事，以「傳味」、「鄉味」、「知味」、「玩味」四大篇章，講述十五個浪漫台三線主線或周邊的餐廳故事，運用清新、輕快、流暢、圖文並茂的敘事風格，深入淺出敘述這些客家餐廳在時光長河中，如何運用純正的客家食材，堅持做出記憶中的老味道；或者與時俱進，烹調出符合養生、健康概念的創新客味料理。

《客居 慢泊留》則規劃「生活分享」、「美麗共生」、「光陰故事」、「運轉連結」四個章節，由十五個浪漫台三線上的特色民宿故事切入，敘述他們如何在新舊之間保持台三線地景風土、客家文化特質，打造讓旅客小歇，甚至流連忘返的居住空間。無論是分享自己的退休生活、有機理念，甚至是改造自己的老屋舊居以款待旅客，「好客」就是他們的待客之道。

《客遊 慢巡庄》則有「食尚生態」、「親子同歡」、「無毒有機」、「同村共好」單元，由台三線上精選出十五個休閒農場，訴說他們如何善用自然及人文資源，打造出一座座兼具友善農業和生態教育等意義的休閒農場。

浪漫台三線上當然不只有這些餐廳、民宿、休閒農場，但由此開始推而廣之，再加上最後的「十條樂活自行車路線」摺頁，可以讓讀者在此放心「慢遊」、「慢食」、「慢活」，體會浪漫台三線的人情物意，找尋自己的浪漫。我樂之為序，並大力推薦之。

（採訪整理 天下雜誌人文出版團隊）

吳迎春（天下雜誌社長）

微笑台灣 從浪漫台三線開始

浪漫台三線涵蓋的區域，是台灣客家族群密度最高、人數最多的地區。因為昔日山路蜿蜒，交通不便，反而保留了很多客家傳統人文風景和文化地景，這些不單是反映了客家人對在地感情的凝聚，也同時表現出客家人的文化底蘊和生活美學。

台三線上的資源豐富，除了現任客委會主委李永得先生揭示的兼具「產業大道」、「歷史大道」、「文化大道」，以天下雜誌長期推動的「微笑台灣」角度看來，也絕對是一條「觀光大道」。「浪漫台三線」除了取法德國的「浪漫大道」概念，要將之比擬為日本的「奧之細道」也絕不為過，因為這裡有太多自然、人文、觀光資源，值得國內外旅人們玩味探索。

要想「慢遊」感受浪漫台三線之美，前提是要有好的住宿休息場所。台三線又稱「內山公路」，匆匆忙忙趕行程是絕對無法體會沿途客庄的日常生活美學。這次客委會與天下雜誌合作出版的《浪漫台三線款款行 客居慢泊留》，正是試圖解決慢遊旅客的需求，緩解他們住宿的焦慮。

書中十五家從龍潭、關西，一直到新社、東勢，散佈在浪漫台三線上的民宿各有特色，經營理念、生活哲學也各不相同。不像在都會區的民宿，這些民宿多半在鄉間靜靜佇立，尋訪他們的過程就是一種樂趣，常令人有「山重水複疑無路，柳暗花明又一村」的驚喜。

本書把這些民宿歸類為四個章節：「生活分享」、「美麗共生」、「光陰故事」、「運轉連結」。

「生活分享」說的是這些民宿主人純粹就是想要分享自己的喜好和生活。或者愛書，或者愛馬，或是一方幽靜水土不忍獨享，願意和他人共品共嚐。浪漫台三線多的是「山中日月長」，遊

客只要靜下心來，就能把山嵐、霧靄、星空，還有主人一家的溫暖笑語一起打包帶走。

在「美麗共生」這個章節中，強調這些民宿特別重視和地景、地貌以及在地的人文風土相互

依存，他們細心呵護、復育周遭的山光水色、花草樹木、蟲魚鳥獸，讓人覺得在這裡花時間、

「偷得浮生半日閒」是人生一大樂事。他們相信：遊客不只需要一個住宿的空間，也需要一個與

大自然對話、能夠澄靜思慮的所在。鳥語山色，聽滿看滿，才能充飽電、再出發。

「光陰故事」這個章節則是家族的故事。這些民宿想要分享昔日生活，把自己的伙房祖厝整

理之後變成民宿。他們抱持「讓生命力擁抱我庄」的理想，整修原本已傾頹的老屋，讓遊客來體

驗傳統客庄民居生活。他們深信「大灶燒出來的菜才會香」，堅持用這種方式分享客家的飲食文

化和美食料理。這對終日忙碌、嚮往慢活的現代人來說，是多有吸引力啊！

最後一個章節是「運轉連結」，這些民宿懷抱跟社區共生共榮的理念，希望「同村共好」。

到這樣的民宿，到一家等於到好幾家，他們會介紹整個社區的成員跟你認識，想要體驗台三線上

客庄族群緊密的共生關係，找這樣的民宿就對了。

天下雜誌與浪漫台三線結緣甚早。二○○一年，天下雜誌推動的「三一九鄉向前行」活動，

就是從浪漫台三線開始的。當年由蕭錦綿總編輯和南庄山芙蓉咖啡的主人翁美珍共同策劃，邁開

行腳三一九鄉的第一里路。「浪漫台三、微笑台灣」，自此跟DNA的兩股螺旋平行曲線一般，相

伴共榮。

今年，透過微笑台灣網站，我們即將推出一系列「美麗台灣行」活動。浪漫台三線上多的是

美麗村莊，也注定又會成為「微笑台灣」的最佳伙伴。

浪漫台三線上風光無限，這本《浪漫台三線款款行 客居 慢泊留》會是讀者到台三線享受慢

遊、慢食、慢活的最佳良伴，我樂薦之。

一間間可愛的人情民宿

沈方正（老爺酒店集團執行長）

很恭喜「浪漫台三線款款行」發行到第四本，身為半個客家人，我一直是浪漫台三線的追尋者與粉絲，因為兒時回鄉熟悉不過的地名，在系列書籍中轉化為一個個引入入勝的故事，訴說由美食、物產、青年返鄉組合而成的美麗風景。這次在這條浪漫的道路上，我們看見了一間間可愛的人情民宿，在外面有機會做服務產業分享時常說，六星級的飯店不容易做得到，但六星級的民宿卻比較容易出現，主要的因素就在於人情味以及客製化。一般的民宿規模不大，主人可以一一見到客人跟他們打招呼，時間夠還可以分享有關土地、歷史、家族的豐富內涵，經由近距離的接觸與了解，旅行者仿佛與民宿所在的台三線產生了某種人生上的聯結，而這也是旅行中寶貴的體驗與感動。

台灣近年來面臨觀光服務業的轉型挑戰，其中很大的課題在於客戶來源的轉變與更豐富深入內容的創造，而解決這些問題的重要思維就是觀光發展要由求量轉變為求質，要由都會消費轉變為地方創生，看見土地的美好。

在介紹給全世界之前台灣人要自己先體驗，有了我們的行動才能促使地方產業的發展，而地方的發展才能留住人在那兒生活，有了人與土地聯結的生活才能產生文化，才能發展內容。所以看了「客居 慢泊留」心動也要行動，來去浪漫台三線上民宿住一宿吧！

攝影 陳應欽

目次

攝影　柯鴻東

生活分享

家在 人在 馬也在
峨眉湖畔好風光
盈盈笑語 南庄山城日月長
退而不休 新埔種果酸甜香
掬一把 日常好夢
遠來是客 與伲共嘗

不止息的渴望
讓愛馬仕也瘋狂

一推開門，櫃子上擺滿馬的玩偶或裝飾
小床上一匹睡覺的小馬，還蓋著棉被
連大人也大發童心

踏進渴望園區，只聽到四面八方吹來的風聲，這裡像另一個世界，在滿是草地、樹木與公園的綠意中，座落著一棟棟風格獨具的別墅，其中，美式鄉村風格、西班牙進口的屋瓦、兩百多坪庭院的「馬廄民宿」，讓許多初次到訪的客人，才驅車轉進民宿巷內就趕緊煞車，還沒進門就開始拍照。

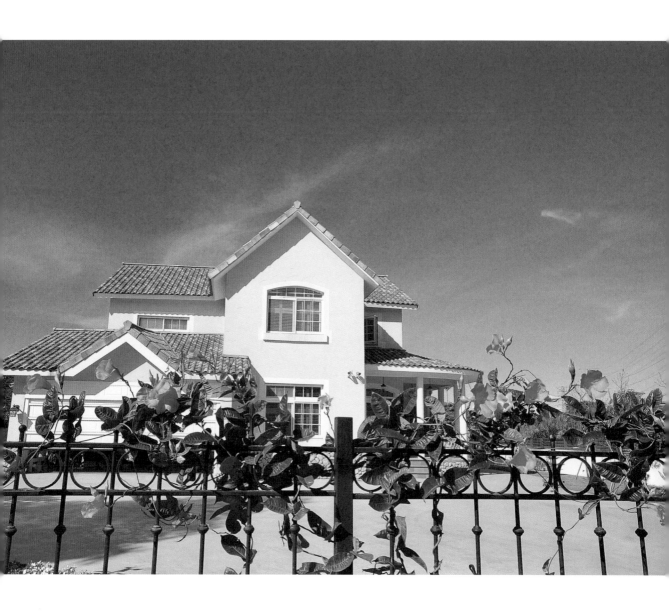

voice from 台三線

「我就是真誠對待客人，」Selina說。有次十點多，客人要離開前，請Selina幫忙拍全家福合照，又輪流為她禱告祝福。「我感動得眼淚直流，不知自己在哭什麼，」Selina說。也有住在台東的八十歲老奶奶，說她家的院子有花，要Selina「一定要來我家玩」。

民宿院子的圍牆到處繪有馬的圖案，或立、或坐、或奔跑，門前的門鈴也是馬的造型。推開大門，只見牆上掛著馬的圖畫，櫃子上擺滿馬的玩偶或裝飾，更衣室的衣樹上還貼著馬的貼紙，房間床上的靠墊、浴室的擦手巾也有可愛的馬圖樣，這些全是主人多年來費心的收藏。客人一進門就被可愛的馬兒迷得團團轉，一直拍照停不下來。也因為這個主題特色，有多部偶像劇在此取景拍攝。「好漂亮喔！」許多客人常情不自禁，自顧自地拍照，也不管主人正在導覽民宿設施。走到二樓房門口，一旁擺設的小床上，躺著一匹蓋棉被睡覺的小馬玩偶，連大人看了也不禁童心大發。

這是一間充滿陽光的屋子。下午入住時，可以坐在一樓隔著廚房與房間的餐桌上喝茶聊天，享受落地窗外微風徐徐吹入，陽光從百葉窗透入的悠閒氣氛。天窗透進來的光，灑進二樓走道，又順著樓梯流洩到一樓。晚上，打開電燈，坐在客廳舒服的沙發椅上，看書或看電視，都讓人抒壓放空。睡前在浴室泡個熱水澡，四個房間，任選一間，一覺到天亮。醒來，又是滿室的陽光。

這一切的美好，全因為民宿主人Selina的夢想是成為賽馬選手。騎馬、養馬、蓋房子，全都是因為她養了十年的愛馬。「我的馬可以把頭探進來吃早餐」是馬廠民宿主人Selina的夢。十年前她找到這塊地，花了兩年設計、蓋房，屋外留了一大片空地，可以讓她的馬運動。五年前，她把自己辛苦一手打造的屋子變成民宿，跟大家分享。Selina經歷摔馬意外，無法開車，但她還是想「像卡通影片的小甜甜勇敢面對生活」。

「我就是真誠對待客人，」Selina說。她的真誠表現在親手把偌大的屋子打掃得一塵不染。客人退房後，Selina會從家裡搭公車，再走十五分鐘來民宿打掃。她隨身帶著兩顆飯糰，放在廚房中島上，咬一口塞到嘴巴，便從浴室開始鉅細靡遺地清掃，把大片玻璃刮乾淨，馬桶用酒精消毒過。屋子裡

19

民宿的圍牆上、
浴室的擦手巾、櫃上的馬玩偶、餐碟上，
處處都可以看到馬的不同形象，
這些都是Selina多年收藏也是民宿的特色。

裡外外、上上下下打掃一遍，至少要花三個鐘頭。在下一組客人到達前，得把屋子清潔乾淨，還要前後預留一小時，以免有客人提早到，要求入住。

「我是很好用的台傭，」Selina自嘲，又像是「神力女超人」。

由於馬廄民宿一天只接待一組客人，廚房自己使用，客廳獨自擁有，四個房間自由選擇，愛睡哪間就睡哪間，客人住在其中不會有任何干擾，彷彿擁有整個天地。有的家族住宿時，老人家一早就赤腳在院子裡散步；也有朋友一起來此慶生，或情侶安排來此求婚、迎娶。有次客人要退房前，請Selina幫忙拍全家福合照，每個人又為她禱告祝福。「我感動得眼淚直流，不知自己在哭什麼，」Selina說。還有住在台東的八十歲老奶奶，說她家的院子有花，要Selina「一定要來我家玩」。

馬廄民宿看似隱身在什麼都沒有的住宅區內，卻享有渴望園區內大片的綠地與樹林。從這裡出發到小人國或姑乳山看夜景不到十分鐘，到六福村動物園或到三水里的景觀餐廳也只要十多分鐘。

住了一晚，離去時，讓人感覺像是住在家裡，又像是進入主人布置的情境裡夢遊一般，一切「好像不是真的」。

文 攝影 **林保寶** 照片提供 **馬廄民宿**

馬廄民宿
桃園市龍潭區渴望二路125巷72弄13號
0988-606896

21

Before 開始的故事

烏樹林從前從前

文・攝影　林保寶

窗邊小路蜿蜒，路旁一條小溪，竹叢隨風搖晃，三合院的屋瓦隱身在竹叢後。風吹過四周的稻浪，吹入屋內。從前從前……，故事的開端就從這裡說起。

喜歡書的人看到「烏樹林從前從前」那面沿著樓梯的書牆，就會懷抱期待住進來，很自然地拿起一本書坐在桌前翻閱，或帶進房裡慢慢讀。從前從前的時光立刻溜進指尖書頁間。從 check in 開始就置身微型獨立書店的氛圍，樓上的五個房間也以生活風格、文學小說、原民文學、旅遊美食、繪本童書來命名。「從挑書開始，買自己喜歡看的書，」烏樹林從前從主人 Danny 說。

七、八年前還經營餐廳的 Danny 就想開間書店，有機會他就到獨立書店跟店主聊兩句。話題圍繞著「開啊，為何不開？」、「不要開，不會賺錢」。一直到住家附近的「晴耕雨讀小書院」開店，Danny 有機會「就去打擾」感覺彷彿參與一間書店的成立，也促成他朝心中的理想前進，在桃園龍潭郊區老家的土地上蓋「烏樹林從前從前」，與客人分享他的興趣──閱讀與精釀啤酒。

遇到愛好書的朋友，Danny 立刻熱情地從書架取出一本書，從書的封面、設計到內容跟客人交流。「這本書摸得到書的溫度，」他說。第二天早餐，還可以吃到 Danny 準備的早點或他媽媽煮的一鍋熱騰騰鹹粥。「烏樹林 Before」其實就是B4的諧音，book（書店）+beer（精釀啤酒）+bed+breakfast（民宿）。

「烏樹林從前從前」有書的故事、啤酒的微醺，也有人的溫度。

烏樹林從前從前
桃園市龍潭區龍平路115巷138弄76號
0905-016957

水色峨眉
每一個角落都是風景

身心沐浴在峨眉湖的山光水色

無邊的設計

心跟著空曠

「一個民宿就是要有一個故事，」二泉民宿主人田臺明說，「最早只是想年紀大時找個地方養老。」十九歲開始跑船，三十歲回到陸地生活的他，想在海邊或湖邊找塊地能種田、看水。「那麼找湖，不要找海。」女主人徐瑞玲說。夫婦倆看了許多地方，到了峨眉湖二泉湖畔這塊農地，「荒草一片，看了一眼，就買了，」田臺明說，「因為峨眉湖。」

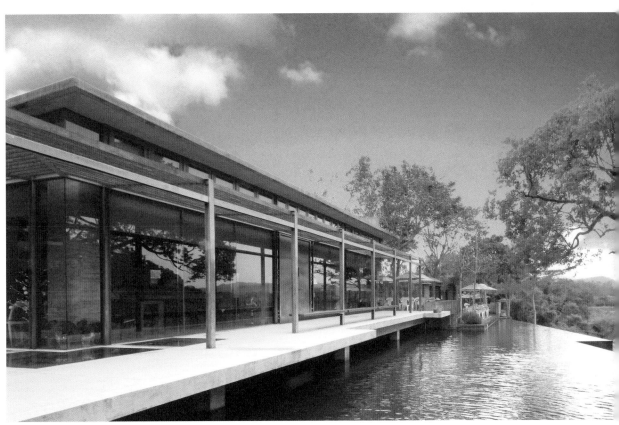

照片提供 玩全台灣旅遊網

在二泉湖畔四米高的餐廳裡，望著樹下、水邊、微風、波光，簡簡單單的風景，讓心神隨之淨空。下午騎單車環湖，隔天一早走登山步道，到附近客家村莊買蔬果、十二寮休閒農業區體驗，或繞行湖邊小徑散步，都讓人流連忘返。

每年雙十節一過、東北季風一來，西伯利亞候鳥鸕鷀就會飛到峨眉湖邊、二泉湖畔池邊坡崁過冬。三月底，黃花風鈴木盛開，油桐花含苞。清明後，吹起南風，幾百隻鸕鷀又從峨眉湖飛回西伯利亞。二泉湖畔不時有白鷺飛過湖面，池邊一棵四十年樟樹迎風搖曳，倒影映在水裡，偶爾可見錦鯉優游，眼前天光水色交融，簡約、純樸的天然景致，讓人心曠神怡。

「我最喜歡這邊的秋天，」民宿主人田臺明說，秋天山川樹木變色，湖水變乾淨、清爽。十多年前，他找到峨眉湖畔水邊這塊地，清水模樓房蓋在五百噸水池上，建築像漂在水上的一艘船航向湖中，無邊無際的自由。「船開到峨眉湖去，」田臺明形容。整棟建築的設計還放了許多船的元素，他把年輕時當船員的記憶放入親自設計、打造的建築中。每間房間各有趣味，一樓的房間，視野所及是水池，躺在床上就可見魚兒優游。後方的窗戶又可見一艘獨木舟。「每艘大船旁都有一艘小船，」田臺明說。

三樓最高處的房間就像是船橋駕馭這艘船。視野極佳的這間頂樓的房間，田臺明稱它是「女兒房」，當時在做這屋子模型時，小女兒就讀國小一年級。「我想要一間房間，」女兒對爸爸說。田臺明對女兒說：「這間蓋好給你住。」如今小女兒已經大學畢業。

十年前蓋好二泉民宿時，至今就是五個房間，一直維持當初的模樣。

「想好再蓋，把特色做出來，不要給自己太大的壓力，」身為新竹縣觀光民宿協會理事長，田臺明認為經營民宿是「交朋友，提供別人不一樣的生

25

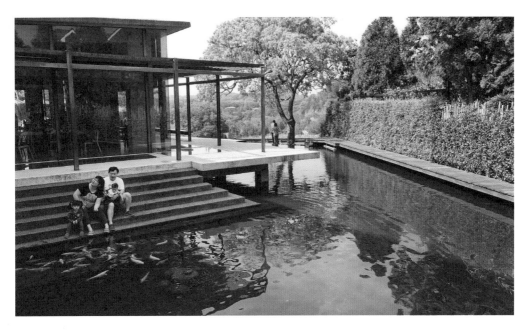

voice from 台三線

三樓最高處的房間就像是船橋，駕馭這艘船。視野極佳的這間頂樓的房間田臺明稱它是「女兒房」，當時在做這屋子模型時，小女兒就讀國小一年級。「我想要一間房間，」女兒對爸爸說。田臺明對女兒說：「這間蓋好給你住。」如今小女兒已經大學畢業。

活」。二泉民宿的清水模建築，灌漿時裡面用六分厚的台灣杉木夾板，仔細看整個牆面隱約印有台灣杉的天然紋路。「建築外觀乍看不好看，但很耐看。」田臺明說。

下午在餐廳裡，田太太端來一壺橘餅茶，小碟子裝著小塊的糖漬橘餅招待客人。「這是我親手做的，喝了對喉嚨很好，」她說。二泉湖畔就在十二寮休閒農業區內，剛搬來時，他們發現附近老人家賣橘餅，「這是客家人吃了幾百年的食物，坐月子拿來煎蛋的補品或平日泡茶都很好。」田臺明發現這樣好東西，而且峨眉又是全台柑橘產量最多的地方。於是他們夫婦請當地農夫契種無毒柑橘，並跟老人家學做橘餅。

早晨，田臺明夫婦到二泉湖畔旁邊的菜園裡種菜。「這是我的主義，」田臺明說。下午，田太太從菜園裡摘下一籃蔬菜拿回廚房，就變成晚上及第二天早晨餐桌上的蔬菜。現在女兒與女婿也在二泉湖畔幫忙，一家人一起打造峨眉湖畔的家，與來住宿的客人分享峨眉湖的美。

民宿有主人的人生背景、圓夢過程。「民宿就像百花齊放，」田臺明說，規模大有大的缺點，小有小的好處，「我們不大，但很有彈性。」隨著歲月日久，二泉湖畔越來越融入峨眉湖的大自然，「走原味，保持原貌」，田臺明看似野放二泉湖畔，其實投入許多精神與心力在每個細節處。

「有夠美！」平日鮮少出門的客人第一次住二泉民宿，回到城市還念念不忘近處的水，遠方的山，還有主人親切的招待。

文‧攝影 林保寶

二泉湖畔咖啡民宿
新竹縣峨眉鄉湖光村12寮21-6號
0918-699549、037-603158

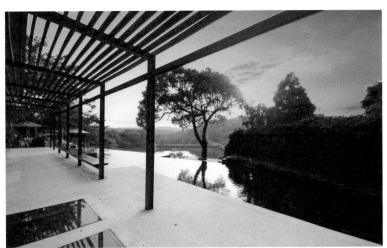

照片提供 玩全台灣網提供

二泉湖畔不時有白鷺飛過湖面，
池邊一棵四十年樟樹迎風搖曳，倒影映在水裡，
偶爾可見錦鯉優游，眼前天光水色交融，簡約、純樸的天然景致，讓人心曠神怡

精彩有機
退休人生三重奏

二個在台北生活多年的老師
爲了實踐退休夢，來到新竹新埔的山間
將荒地改造成芳園

「我們當初為什麼來這裡？就是因為不懂。」馥橙芳園的女主人朱俐陵笑著說。

朱俐陵和老公王人仁，二人曾在台北工作生活多年，為了實現退休後的田園生活夢想，看遍了台灣各地的土地，最後挑了新埔山上的這塊山坡地。但這塊地因為坡度大，難保水，又迎東風，坡上許多植物都無法熬過冬天的東北季風，或夏天的強烈日曬。

voice from 台三線

「當初我們買這塊地時，被附近的老農夫說是兩個從台北來的瘋子，這種地送
他，他都不要」王人仁翻開當初荒山野嶺，以及後來整地鋪路的照片，很難和現
在漂亮的園地聯想在一起。朱俐陵卻也得意自己將別人棄之如敝屣的山坡地，改
造成許多人流連忘返的馥橙芳園，改變的過程，「也是一種夢想實現。」

「但為什麼這塊地會吸引到我們？因為很漂亮。」朱俐陵回想當時，一看到這裏就被這塊地的景致所吸引，海拔才幾百公尺的地方，每天都能見到日出，天氣好時還能看到聖稜線，從芳園沿著山路漫步一段，就可以到另一個山坡上看落日晚霞，由山上可以直接望到十幾公里外的海邊，晚上還能遠眺竹北市區的點點燈火，這樣無敵的良辰美景，總令人心動不已。

因為鍾情於栽種，夫妻二人從二〇〇九年起在新竹新埔山上開始嘗試週末農夫的生活，一有假日二人就驅車上山，從整地、建坡坎、鋪路、種植……，雜草叢生的山地就這樣一點一滴褪去荒蕪。

「我就是很喜歡種東西，一顆小小的種子，種到土裡，就會發芽、長大，慢慢會長出枝幹、長出花……」透過種植，見識生命成長，對朱俐陵是一種無可抵抗的吸引力。一開始，朱俐陵就堅持以自然農法種植，還特別和老公一起去參加農改場的課程。「我們花了很多錢做坡崁，樹苗一買不可能只買一兩株……我婆婆常很擔心我們對芳園的投入，金錢與時間算得出來，但得到的快樂回饋卻無法估量，「我都對她說，這裡有房子、有果實，發生什麼天災人禍都不怕，你們都可以來這裡避難。」不論什麼樣的困難，只要夫妻同心，就能共同享受生活。

原本只想當退休生活的基地，但因為朋友勸說他們多接觸人，分享這樣的美景與生活，才去申請了民宿的執照。「不是為了賺錢，只是怕會得老年痴呆症。」朱俐陵開玩笑說明開民宿的初衷。

馥橙芳園除了民宿之外，也接待野外聚餐及露營活動，每次有客人來，除了提供絕對足量的食材之外，園子裡所有的蔬菜、水果、香草都隨客人摘採，王人仁和朱俐陵認為即使是付錢的客人，也要像是自己的朋友來招待，一定要讓每個大人和小孩，都能充分感受到這芳園的特色，盡興而歸。「在

31

山上很少看到人，一有人來就覺得很興奮。」王人仁開玩笑說明對民宿客人熱情的由來。

理由是胡說的，但熱情是真的，有些朋友來幫忙農作，都把芳園當成自己的地方愛護「這排樹是我學弟來種的，說要取他的名字當成路名，上次風

吹倒了一些，我跟他說趕快來幫忙，不然我要改路名了！」王人仁指著斜坡

上的樹叢說明；有些來訪的朋友看到果樹結果，會問：「這是我們的嗎？可以摘吧？」因為一草一木都是自己親自照顧，每一個地方，都有許多故事與

回憶，雖然不是在這裡出生長大，卻深深感覺到王人仁夫妻把馥橙芳園當成生命的歸宿。

山間的田園生活，雖然有許多樂趣，辛苦也不少，「一開始想在這裡種種茶，然後在這個平台上做茶，種了之後發現，想得太簡單了。」王人仁指著

觀景台旁，已鏟除茶樹的土堆說明失敗的經驗。邊種邊學，付出心力照顧植物的同時，也重新認識生命的奧妙。

「我們都有孫子了，孩子也曾要求我們幫忙帶小孩，我對他們說，我們在這裡，很忙的。」和孩子雖然親近，但夫婦倆卻決定要在退休時，好好做自己想做的事，「天氣好我們就出去種東西，天氣不好就在家裡繼續做事。」屋內有許多香草茶、冰淇淋、果醬、手工皂……全都是天氣不好或農產過盛時，在屋內自製的。日出待曦，暮時賞夕，夜晚探星，還有什麼生活

比得上呢？

來到馥橙芳園，除了有機養生大餐，客人可以一起採摘果實、種植蔬菜、動手製茶、DIY手工皂、欣賞日出日落的美景；有多的時間，王人仁會帶客人一起到附近的景點遊覽：新埔老街、九芎湖、南寮風箏協力車、旱坑里柿餅……。

若想更進一步體驗置身山林的感覺，也可以帶帳篷來芳園露營。王人仁和朱在坡頂闢了一塊露營地，還搭了圍籬防風，廁所和沖洗設備都俱備，還有一間改建的貨櫃屋。因為希望客人都能像到朋友家來玩一般自在，王人仁和朱俐陵儘量一次只接一組客人；因為熱情招待，又環境自由，常常有小孩玩到

33

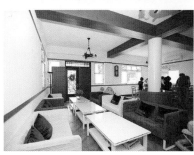

不想離開，當這種親子爭執發生時，也是主人暗自驕傲的時刻。

為家庭子女打拚了一輩子後，能與老伴一起坐擁山林，天氣好的時候，出門揮汗照看著生命成長，將平日的收成，製成生機健康的產品，客人來時，同享山間的清靜與風景，這種平淡幸福的退休人生，應該是所有台灣人都夢寐以求的吧！

文 攝影 洪佐育　照片提供 馥橙芳園

王人仁和朱俐陵夫妻將每位到馥橙芳園的客人，像自己朋友般的熱情招待，
希望他們感受到這芳園的特色，
有機餐桌、DIY體驗、山林美景，每個人都可盡興而歸。

山城小太陽
放送款待熱情

佳媽用手藝征服客人的胃
佳爸則是民宿最強的後盾
他們一家人是普羅旺斯的陽光，融化客人的心

車子才剛剛爬上陡峭的斜坡，放妥行李，眼前是一片美景，桌上小木盤裡裝著檸檬蜂蜜瑪德蓮、蔓越莓Q餅、法式橙片、Oreo Q餅，還有一壺苗栗公館的紅棗茶。「全是佳媽做的，招待住宿客人享用。」熱情、總是面帶真誠微笑的管家佳佳說。下午茶甜點配著眼前開闊的山景，讓人忘了路程遙遠，也好奇做出如此美味甜點的佳媽。

照片提供 普羅旺斯民宿

36

餐桌上的食材都與當地有連結，
美味的點心都是佳媽親手做的，
到普羅旺斯就像回到自己家一樣。

這時木訥靦腆的佳爸先出現，點頭微笑，就在附近摸東摸西。「床罩、床單、浴巾、毛巾都是我爸爸自己洗的。」佳佳說，佳爸有他自己的一套SOP，洗過的被套先以七十八度C烘乾再曬太陽。「你們家的被單是自己洗的吼！」曾有位客人進房後聞到被單的香氣，這麼問佳佳。山中溼氣重，被單都是客人入住當天上午才鋪上。

一邊吃著佳媽親手做的美味點心，一邊聽佳佳笑語如珠說著佳爸的潔癖，漸漸感受到這家人對親手打造民宿的凝聚力與用心。這時，佳媽開車載著讀大學放假的佳妹來到山上，佳媽一出場氣勢就不凡，「我們普羅旺斯鄉村民宿做五年了，再過九十五年就是百年老店，」佳媽對一旁的佳佳說，「你要守好，把我的甜點手藝好好學起來，所有東西要保持住。」佳媽很有虎媽的樣子。

她從山下又帶來晚餐與早餐的備料。「我們希望民宿能與在地連結，」佳媽與佳佳一致向客人推薦山下不遠處的山度窯烤麵包、南庄市場裡的英姐回鄉麵，「我們提供的下午茶就是來自公館的南庄街上棗霸子的紅棗茶。」佳佳說。「英姐是我們南庄的阿信，早上六點就開始營業，」說起英姐，佳媽讚不絕口，「油蔥都自己炸，英姐炸油蔥時，我開車經過南庄大橋就聞到香味。」

「經營民宿讓我們認識很多好朋友。」熱情好客的佳媽說。買地蓋民宿原本是佳媽、佳爸想為退休生活做準備，多一個家，讓孩子們放假回家時多一處地方去。買地之後，花了兩年時間養地、整地才開始蓋房子，每一處地方都是全家一起努力的回憶與心血。有位伊朗朋友五年來住了八回，也有住過的香港客人又來台灣時，特地帶禮物送他們。「做民宿要想得比客人多，要給客人超乎他們期待的，把來這邊的客人當一家人，」佳媽說。

佳媽就像是普羅旺斯的太陽，管吃管住的，用手藝征服客人的胃；佳佳像是普羅旺斯的陽光，掛著微笑，融化客人的心；佳爸則是民宿最強的後盾，讓人一家人剛柔並濟，是最佳的鐵三角。還在讀大學的佳妹與從事餐飲工作的佳弟，放假時也會上山幫忙，一家人享受聚在一起的時光，也把這份溫暖帶給客人。

「這是你們在南庄的家，有空記得回來找我們。」客人短暫停留一天，一覺醒來，離開時，已經熟得快像一家人。

文 林保寶 攝影 王士豪 林保寶

普羅旺斯鄉村民宿
苗栗縣南庄鄉蓬萊村9鄰42份8-35號
0911-811835

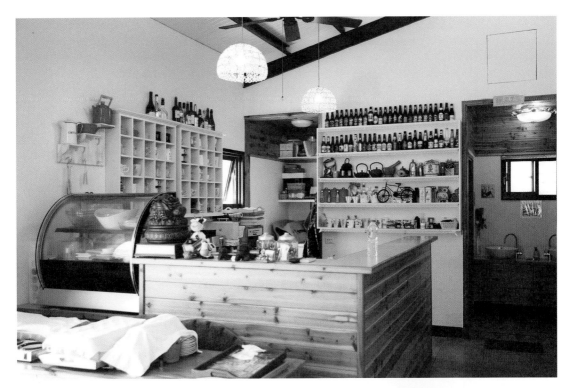

voice from 台三線

「我們希望民宿能與在地連結，」佳媽與佳佳一致向客人推薦山下不遠處的山度窯烤麵包、南庄市場裡的英姐回鄉麵，「我們提供的下午茶就是來自公館的南庄街上棗霸子的紅棗茶，」佳佳說。「英姐是我們南庄的阿信，早上六點就開始營業。」

有客人當民宿
沒客人做別墅

—— 加州莊園民宿

文 攝影 林保寶

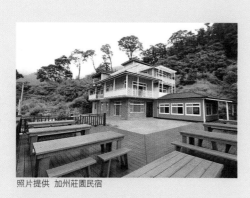

照片提供 加州莊園民宿

加州莊園民宿可能是南庄最高、最遠、路最陡峭的民宿之一。曾有剛拿到駕照的女生開著車載著家人來，路陡又不能回頭，只能硬著頭皮一路驚聲尖叫到民宿。

即使是經驗豐富的駕駛，抵達民宿之後，下午茶或晚餐時跟民宿主人抱怨的還是來時路。但是，常常第二天醒來後，看見窗外雲海翻騰或雲霧飄渺的美景，就把昨天的抱怨全忘了，拿著手機猛拍照，跟主人說下次還要再來。「高個五十公尺，一個轉彎，景就不一樣了，」民宿主人黃明進説。面對客人抱怨路陡峭，他總是平平靜靜地解釋打低速檔，慢慢開上山就不會有問題。

加州莊園與普羅旺斯莊園民宿是山頂尾溜的鄰居，兩家民宿主人是二十多年好朋友。「這裡有塊地要賣，一起來看看。」於是兩家一起買下山頭這塊地，拼手胝足把一片雜樹竹林開墾成現在的樣子。「我們兩家常常利用假日一起上山除草整地，那時真快樂，」黃明進説，「買地之後只知道我要蓋一間房子，卻不知道怎麼蓋，過程真是辛酸血淚史。」他決定蓋一座美式風格的木造屋子，請姪子做建築模型，再跟設計師討論溝通。

41

山下是蓬萊村的四十二份聚落，護魚步道就在不遠處。從一二四縣道接苗栗新中橫到泰安鄉也只要二十多分鐘，加州莊園民宿後就是國有林地，山豬、山羌、猴子、野兔，生態豐富。幾個山頭後最高的山就是仙山。在露台望向對面，雲霧之後最高的山頭是二千兩百二十公尺的加里山，又稱苗栗之母，後面是雪山，更後頭則是中央山脈。

一樓是餐廳跟客廳，三組來自北中南的客人，原本互不相識，卻很快「互相來，互相去」端著自己帶來的滷味、水果彼此分享，邀大家一起吃火鍋。山裡安靜，屋內熱絡。黃明進穿梭其中，很快地所有人全變成朋友。「抓住青春尾巴」六十五歲的他說買地蓋房子經營民宿這十年人變得開朗，身體也健康，「好像每星期跟人家一起來度假，很快樂，覺得自己變年輕了。」

「有客人當民宿，沒客人做別墅，」黃明進與太太曹惠娟每周末開開心心從台北開車到南庄，獨樂樂也與眾樂樂。

加州莊園民宿
苗栗縣南庄蓬萊村42份8-39號
0952-401248

翁美珍

——轉折之處

——就是角落之美

43

台三線從獅潭轉入一二四縣道，經過仙山，雖已入冬，沿途山芙蓉依然燦爛地綻放著。雲霧中又轉幾個山彎，就到了蓬萊村四十二份的「山芙蓉咖啡」。木門口掛著「休園」的小牌子，一隻小狗見人來訪，沿著碧綠的水池奔來，牆上的爬藤植物開著小白花。女主人翁美珍剛遠遊歸來，便忙著整理花花草草，甚至忘了早已過了午餐時間。

「這款工作自己做是趣味，要很勤勞，」翁美珍脫下工作服一邊煮咖啡說，「就好像買一台很好的車，卻找司機來開，就沒趣味。」

「南庄的美就是角落之美，」翁美珍一邊喝著自己煮的咖啡一邊說，「進來南庄第一眼看到的就是山，一個轉彎或翻過一座山就可看見不一樣的風貌。或是一條山裡流竄的小溪，微觀溪裡的石頭，眺望山頭的民宿或是路邊的一棟民居，轉折之處就是角落之美。」

窗邊擺滿盛開的花朵，蕨類植物、室內植物也佈滿每個角落。即使休園中，翁美珍還是讓心愛的花草欣欣向榮地好好活著。原本打算休園兩個月，如今已近半年。「還要繼續休園，不知道何時重新開放，」她說，休園是為了回到初衷，「生活還是要美美的。」

三十年前，二十九歲的翁美珍放下台中的工作回到南庄家鄉。一方面是因為放不下父母親獨自在山裡生活，每逢颱風或天氣冷，就會擔心家中兩老；另一方面是她想念家鄉山居的生活。翁美珍將園藝店以二十八萬頂給朋友，支撐自己

的只有心裡的信念「以自己勤勞的性格，一定可以活下來」，她先用自己雙手蓋了第一間房子，一路走來，變成山芙蓉咖啡今天的樣貌。回鄉三十年，不變的是每天跟花草為伍。

「南庄的美就是角落之美，」翁美珍一邊喝著自己煮的咖啡一邊說，「進來南庄第一眼看到的就是山，一個轉彎或翻過一座山就可看見不一樣的風貌。或是一條山裡流竄的小溪，微觀溪裡的石頭，眺望山頭的民宿或是路邊的一棟民居，轉折之處就是角落之美。」特別是南庄位居海拔三百公尺到二千兩百公尺之間，造就豐富的大自然環境，四季皆美。

「春櫻、夏水、秋楓、冬霧，」說到南庄的美，翁美珍隨口唱出記憶中深處的蓬萊國小校歌，「加里山高，蓬萊水長。人才俊秀，地富寶藏。莘莘學子，濟濟一堂。美哉吾校，壯麗輝煌……」南庄落在海拔一千公尺的雲霧層，經常可以看見雲霧翻飛。環境的溼度，讓林相豐富。賽夏族、泰雅族、客家人與閩南人在此和諧相處，族群多元。從早期的樟腦油到日治時代的林業，國民政府的礦業至今的休閒產業，物產豐饒。

朋友來山芙蓉咖啡找翁美珍就不想離開，如果朋友有時間與興致到南庄走走，她最喜歡帶去的地方是「大坪林道」。「來南庄應該去親近自然，」翁美珍說。「大坪林道」海拔約一千公尺是通往苗栗第一高山、苗栗的母親山—「加里山」的登山口之一，林道全長七公里，適合以放慢緩行，觀察自然野趣，或安靜地與自己對談。大坪林道最特殊的地形是綿延兩公里的壺穴河道，一路上都是「月球石」。

大坪林道路況好，是一條容易緩步的山徑，林道每隔一百公尺，就有不同的樹種，層次豐富、物種多元，可呼吸山裡的芬多精，眼睛欣賞草木的顏色，「走在大坪林道，可以用眼睛、透過皮膚、腳踏泥土、用每一口呼吸感受到自然，讓人打開心靈，」大坪林道對翁美珍來說，走在其中，還能開啟五感的細微變化，讓心靈自然釋放。

關於南庄附近的民宿，翁美珍推薦「紅磚屋」特色民宿、「逗號」友善寵物民宿與獅潭的「八角居所」民宿。「紅磚屋是苗栗縣第一家特色民宿，民宿主人是建築師，建築融入當地，」翁美珍說，「逗號民宿是以寵物為主題的民宿，讓帶寵物的人有一個落腳之處。」至於獅潭的八角居所，她形容「在這民宿可感受到什麼是品味」。

台三線是南庄的門戶，南庄人不論是到苗栗或頭份，進出都要走台三線。內山公路山林的美，南庄人最知道。「我生活在這個地方，春夏秋冬都有期待，」翁美珍微笑說。

採訪整理 攝影 林保寶

如果朋友有時間與興致到南庄走走，她最喜歡帶去的地方是「大坪林道」。「來南庄應該去親近自然，」翁美珍說。「大坪林道」海拔約一千公尺是通往苗栗第一高山、苗栗的母親山—「加里山」的登山口之一，林道全長七公里，適合以放慢緩行，觀察自然野趣，或安靜地與自己對談。

美麗共生

獅潭五葉松袋地　仙氣飄飄
東勢山路迂迴處　蛙鳴一片
宜獨處　山色湖光溫泉井
最黏人　菓風麥芽糖果屋

來這裏　與自然同行
見天地　見眾生　見本心

袋地 莊園 五葉松
超萌隱士樂土

獅潭山巒連綿不絕、
仙氣飄飄。
莊園前流淌八角林溪，
徜徉在五葉松森林裏，
他做自己的主人，
也張開雙臂讓全世界進駐。

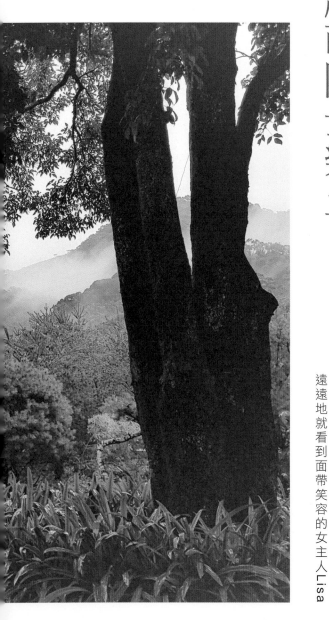

秋風微涼，從山上穿過樹林吹來的清風，拂過山櫻枝椏，引動鬱鬱蔥蔥的老樟樹、老茄苳發出沙沙聲，遠遠地就看到面帶笑容的女主人Lisa

49

（黃晏儀），優雅地佇立在庭院中，「你知道這棵茄苳樹已兩百歲了嗎？」眼裡盡是對樹的讚嘆，老樹旁一團又一團的鮮豔花簇皆出自她的巧手，來到八角居所四年多，綠林草地間已綴滿四季繽紛的花朵，而現正是玫瑰與繡球花盛開季節。

原以老樹買賣為業的林區，保留了原始生態環境，赤桐、樟樹、楓樹、黑松、落羽松及五葉松林，棵棵挺拔地坐落在三千多坪的袋地山區，最不可思議的是各大樹的間距及樹種的搭配，處處美學，讓巍峨矗立的老樹們，繁枝茂葉如鴻鳥展翅，突顯了八角莊園的不凡氣宇。

八角袋地海拔約三百四十公尺，四面由仙山為主綿延環繞的八百公尺山巒環抱，要讓這麼多不同種類的老樹巨木在一起，地理條件非常嚴苛，尤其偏冷的五葉松、黑松、二葉松和喜熱的菲律賓貝殼杉要能共存共榮，而最理想的地形是袋地，入口狹小像布袋嘴，進入後卻是肥厚圓滾的袋身，從土地外幾乎看不到裡面的林木，讓瑰麗的八角莊園顯得虛懷低調。

八角莊園包含八角居所與八角隱士莊園，擁有落地玻璃窗格的居所，白色建築被樹林環抱著，綠與白協調出寧靜又優雅的清新感，三百六十度的景觀窗能將山嵐林景盡收其中，觀霧、觀雨、觀夕照，猶如生活在一幅如夢似幻的潑墨山水中，絕對讓旅人放下塵囂、洗滌雙眼。

獅潭鄉是全台難得沒被任何工業侵入的地方，全鄉山巒連綿不絕、仙氣飄飄，是全台第二名的長壽村。講話溫文緩慢，很難想像男主人Michael（張晉城）曾擔任過國大代表、立法委員，更是位執業律師，「退休後的生活，改變到連我自己的兄弟都覺得快不認識我了……」他幽默地説道。

「民宿不是旅館，是我們的家園。」每個房間，一進門都有一本小夜曲

51

voice from 台三線

「子曰：『吾不如老農、吾不如老圃。』太多智慧與學問在大自然裡，」滿口植物
經的Michael每日天亮的第一件事就是逛著三千多坪的園區，呼吸著甜美的空氣，實踐
「Around the tree」精神。

資料夾著八角居所的故事。「我們每日花心力所打造的就是想要的生活，只

是我們家尚有空房，願意分享給來自各地的旅客。」

每日煮三餐、烘焙甜點都是再自然不過的事情，兩夫妻在吧檯與廚房忙

碌著，才一會兒功夫就端出英式早餐，以自製堅果醬搭配Lisa低溫發酵製成

的歐式麵包，巧妙協調的美味更顯兩人絕佳默契。「堅持自己做三餐是為了

讓自己吃得安心，越天然的食材、好的食材，簡單煮就是自然美味了，我們

自己吃的也是分享給旅客的。」Lisa說道，主餐由Michael負責、甜點就由

她張羅，用當地當季食材自製餐點、醬料，分享給大家的就是在地的、當季

的新鮮美味。

若是晚餐時刻，則選一齣歌劇，或是透過數位網路科技與柏林愛樂現場

連線，八十吋寬螢幕電視和發燒音響，讓兩三小時的用餐精采萬分，「黑白

辣歌劇院」樂在其中。「有時喜歡音樂的旅客會帶著自己的樂器，來這裡進

行一場家庭室內樂，隨興自在的音樂，我偶爾也為大家演唱歌劇。」退休後

開始學習歌劇演唱的Michael，十多年來是社區大學裡的優良好學生呢！

莊園前流淌過八角林溪，A大調的松波狂想曲實至名歸，波濤間規劃

出閱讀室，其中擺放的書籍，連高低順序都有Michael哲學，「書櫃下排

是地基的概念，以台灣文學作家的作品為底盤；往上是我鍾愛的褚威格小

說；接著孔子論語、中國文學；再上來是每一年的諾貝爾文學獎作者……」

Michael細數每一本他喜愛的著作、每一曲的樂音，「每間房都有很好的音

響與準備好的CD。」閱讀、音樂、徜徉在五葉松森林裡，他做自己的主

人，也張開雙臂讓全世界進駐。

Michael誠懇地說：「純淨自然的生活探索，是我最想讓來客感受

的。」同樣也是八角居所和八角隱士莊園，帶給兩夫妻的熟齡美好生活，大

53

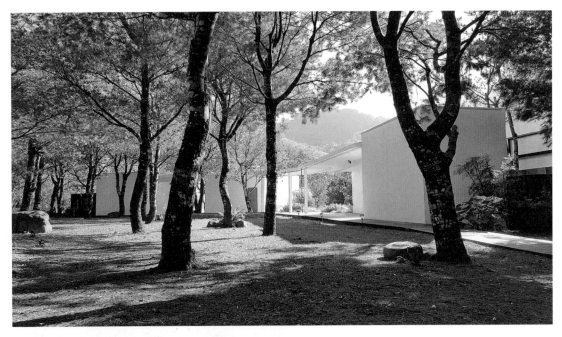

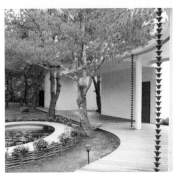

八角莊園包含八角居所與八角隱士莊園，白色建築被樹林環抱著，保留了原始生態環境，
赤桐、樟樹、楓樹、黑松、落羽松及五葉松林，棵棵挺拔地坐落在三千多坪的袋地山區，
巍峨矗立的老樹們，繁枝茂葉如鴻鳥展翅，突顯了八角莊園的不凡氣宇

八角居所
苗栗縣獅潭鄉新豐村八角坑2-1號
0963-577866

八角隱士莊園
苗栗縣獅潭鄉新豐村6鄰八角坑2之2號
0963-577866

主餐由Michael負責、甜點就由Lisa張羅，
用當地當季食材自製餐點、醬料，
分享給大家的就是在地的、當季的新鮮美味。

自然以花、樹、水流不斷帶來生命力的驚喜，如今，在園區內沒有什麼可以難倒主人了！

百年前此地以種植香料八角聞名全台，因而處處可見以八角為名，例如八角凸、八角坑、八角林等等。其後雖在國際貿易的競爭下，敵不過南洋價廉物美的香料而全面改作，卻仍保留下令人緬懷聞香的地名。

恬靜心細的Michael、活潑熱情的Lisa，延續八角的名字，守護八角居所和八角隱士Villa。兩人將自我個性、喜好、想望與人生智慧，巧妙地融入在每個角落，如樂曲般輕訴著，靜靜地等待閱聽人，翻開共鳴的一章。

文攝影 如小茵　照片提供 八角居所

55

平常人家的日常風景

桂橘園民宿

文 攝影 林保寶

一間家常式的民宿，一切簡單普通。

深秋初冬，傍晚五點天就暗了，台三線的車聲漸少。桂橘園民宿正對面綿延的群山暗了下來，只有仙山山頂上兩盞燈，跟山下幾戶人家微弱的燈火。一輪明月升起，整座山谷，一條公路，有些荒山之月的感覺。「什麼都沒，有點想逃回家。」旅人心想。

清晨五點半，天才剛曚曚亮。先是傳來幾聲雞鳴，然後引來一串鳥叫，接著遠處的人家狗吠幾聲。山巒上的天空漸漸浮現雲彩，台三線上又傳來摩托車聲跟汽車匆匆而過的聲音。路燈滅了，山下人家的樣貌清楚了。這時又飄來一陣山嵐，像一縷輕軟的薄紗掛在山的中間。

這是獅潭桂橘園主人夫婦尋常一日所見的風景。屋旁有棵大油桐樹，還有一片柑橘園。雞每隔一段時間就啼叫一聲，竹林後方的山後就是明德水庫，「這是今天的記憶點，」旅人想起昨天在明德水庫旁的薰衣草森林湖畔所留下美好的回憶。今晨，只是早起，打開窗戶，坐在床沿，面對這片尋常的風景，真心覺得「有山可看也還不錯」。又睡個回籠覺，再起床享受主人親手準備的絲瓜蛋湯、客家芋粿、涼拌木瓜絲。陽光明亮，又上路了。心裡留下這戶人家，這片風景。

桂橘園民宿
苗栗縣獅潭鄉永興村3鄰16-7號
03-7932587

共譜大自然交響詩
五十種果樹
十六種蛙聲

從果園高處遠眺，近處綠意盎然，遠方雲霧裏露出頭的，是台中大坑的頭嵙山。秀禾宇民宿就隱藏在這天然的環境裏。

回想起來，秀禾宇民宿讓人印象最深的是夜晚的蛙鳴。庭院裡小小的池子，莫氏樹蛙爬上水邊植物的葉子上，拉都西氏赤蛙跳上岸邊石頭，還有無數看不見的青蛙，在黑夜裡合唱。「青蛙是這裡的原住民，」民宿主人蘇金生說，「台灣青蛙三十多種，水池有十六種以上。」

從東勢通往谷關的東關路彎入一處小徑，經過一片果園，轉彎處一座廢棄的軍營，林間的岔路往左開到底，正懷疑無路的時候，就到了秀禾宇民宿。一隻雪納瑞小狗迎上來吠了幾聲，除此之外，一片安靜。木造的房屋，入口處立著幾隻鐵鑄的小鳥，「最左邊的是河烏，中間是綠鳩子和田雞，右邊是藍腹鷴。」蘇金生說。這些小鳥全都是他自己用鐵片做的，抬頭一望，二樓陽台上還有幾隻鳥，五色鳥、八色鳥、冠羽畫眉、小山雀、白頭翁跟大捲尾，全都是當地常見的鳥類。

屋後的山坡種滿果樹。砂糖橘、梨山水蜜桃、茂谷柑、柳丁、黑金剛蓮霧、愛玉，「正在開花結果的是巴西櫻桃，」蘇金生說，「至少五十種以上的果樹，全是我自己種的，因為我喜歡吃水果。」沿著山坡小徑走幾步路，又看見四季檸檬、無子檸檬與香水檸檬，邊坡上的洛神花開，還有橄欖樹與結果的咖啡樹。「自己種，自己吃。」他說。

從果園高處遠眺，近處綠意盎然，遠方雲霧裡露出頭的，是台中大坑的頭嵙山。秀禾宇民宿就隱藏在這天然的環境裡。地板以下是鋼構筏式建築，地板以上是木構造，屋瓦採用紐西蘭鋼瓦，利用鋼瓦的一點點幅度扭出些微弧度，摺出曲線美。鋪在屋瓦上的小火山石，把水珠分解成小雨滴，瓦解了過大的雨聲。「這棟房子是我自己設計的，」蘇金生說，「本來是想蓋棟自己家族聚會的屋子，讓在外工作的兄弟姊妹，假日可以來聚一聚。也當作退休後創作的地方。」

從地板、桌椅、鏡框、衛生紙盒到牆面，屋內、屋外到處都有馬賽克的藝術。蓋好房子後，朋友來拜訪或住宿，覺得這麼舒服的環境應該分享給更多人。於是原本退休後家族團聚、個人創作的屋子，變成現在的好客民宿。

門前一棵波羅蜜樹，剛種植時才一公尺，現在已有四、五米，幾乎跟房子一

攝影 陳德信

voice from 台三線

「在這邊放鬆、充電，離開後，好好去闖天下。」蘇金生說。秀是指秀麗，禾是指草木，宇是生長的空間，秀禾宇民宿結合主人的嗜好與當地的環境，打造一處孕育草木自然生長的空間，讓人自在地生活其間。

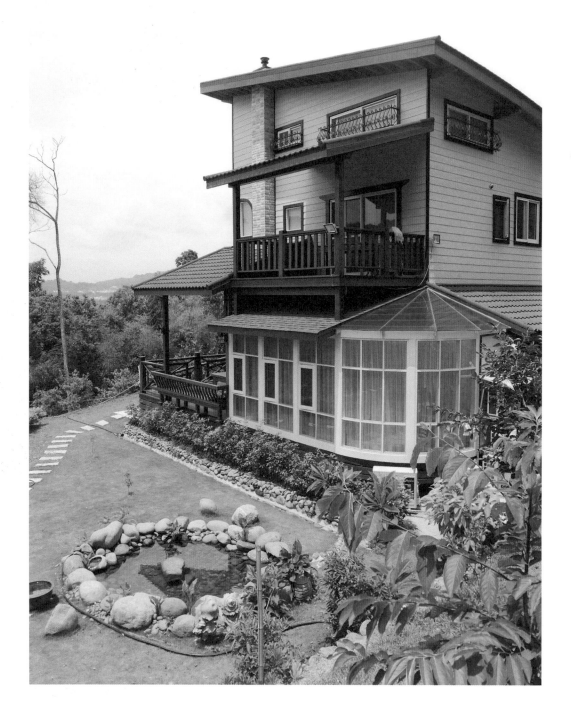

秀禾宇庭園民宿
台中市東勢區東關路五段808巷168號
0920-633564

61

樣高。營業四年來，每位來過的客人，蘇金生都用拍立得相機拍下一張照片留念，貼在進門牆上的一棵樹木上。

「好睡、好清洗、美觀舒服的」，從為第一組客人買桌椅、餐盤、床鋪、棉被，蘇大哥也考慮客人來民宿的心情。「遇到很多不同的客人，五花八門，」蘇金生說，「大部分是同學聚會、慶生，也有來求婚或訂婚的。」他喜歡民宿自然一點，山坡用自然農法種了很多水果，友善對待土地，朋友或客人來也吃到主人親手做的果乾或採收的水果，在各個角落又可欣賞到主人創作的藝術品。

「在這邊放鬆、充電，離開後，好好去闖天下。」蘇金生說。秀是指秀麗，禾是指草木，宇是生長的空間，秀禾宇民宿結合主人的嗜好與當地的環境，打造一處孕育草木自然生長的空間，讓人自在地生活其間。

文 攝影 林保寶 照片提供 秀禾宇民宿

秀禾宇民宿是蘇金生設計的，
屋內地板、桌椅、鏡框、衛生紙盒到牆面，
都有馬賽克的藝術，
在在可以顯見主人的創作藝術與巧思。

山塘窩無價好時光

湖山潋灩溫泉井

坐在**湖邊**的椅子上，
喝著民宿主人用桂花、薰衣草、甜
菊、馬鞭草、銅鑼杭菊
調製的香草茶，
讓人在此花再多時間也願意。

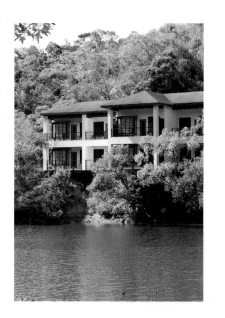

　　這是苗栗泰安溫泉之外，第一家
自鑿合法溫泉井，出井口五十二度C
的碳酸氫鈉泉，無色無味的美人湯。

　　從台三線拐個彎就進入一處名為「山
塘窩」的世外桃源。湖邊長著烏桕、
楊柳、九芎、油桐樹等，冬季烏桕葉
子轉紅，比楓樹更耐久，陽光下閃著
美麗的顏色。幾隻白鵝、幾隻鴨在湖
裡優游，從遠處飛過一隻白鷺鷥，一
派從容和平的景象。「當這裡的魚或
鵝很幸福，」第一次來的客人說。

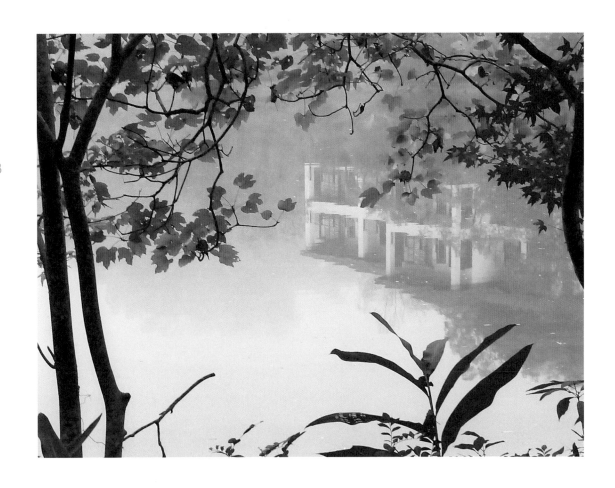

voice from 台三線

「當初取名字想了很久，花了很多時間，乾脆就叫『湖畔花時間』。」經理陳柏旭說。陪花草樹木花時間、發呆看雲花時間、看湖水潋灩花時間、一個人湖畔獨處花時間、帶著家人小孩也花時間，在這山裡湖邊沒有特別的消費，一切就是花時間。

坐在湖邊的椅子上，喝著民宿主人用桂花、薰衣草、甜菊、馬鞭草、檸檬、銅鑼杭菊以及萬壽菊調製的香草茶，湖畔花再多時間也願意。「當初取名字想了很久，花了很多時間，乾脆就叫『湖畔花時間』。」經理陳柏旭說。陪花草樹木花時間、發呆看雲花時間、看湖水瀲灩花時間、一個人湖畔獨處花時間、帶著家人小孩也花時間，在這山裡湖邊沒有特別的消費，一切就是花時間。

「我們在這工作像在自己家，老闆待我們像家人，工作起來很開心，」已經在這工作八年的陳柏旭說，「用愉快的心情工作，客人也會感受到。」工作的環境優美、空氣新鮮，朋友說他在做退休養老的工作，打趣說：「有什麼比經營民宿更好？跟客人分享自己種的水果、咖啡，晚餐後一起喝杯小酒，隔天早上還要付錢給你。」陳柏旭覺得最大的收穫在於交到各領域的朋友，分享很多資訊。

湖畔花時間享受每個季節不一樣的美。四、五月，湖畔山林滿山油桐花開，晚上還有螢火蟲。夏天很多人來避暑、泡冷泉；秋天去附近登山後，在這住一晚泡湯消除疲勞；冬天全家到大湖採草莓，幸運的話，清晨三四點還可看到湖面一層薄霧，只有住宿客人獨享的隱藏版美景。曾有香港客人喜歡這邊的景色一住七天，一位新加坡客人住了一個月，最長的一位客人住了四十五天。「蠻多外國客人因為不了解景點間的距離，住這邊後建議他們重新安排行程，為客人著想，結果客人多住了好幾天。」陳柏旭說。

貼著湖邊的小木屋，與湖水零距離；烏桕樹旁的房間，白鵝眼前戲水；老油桐樹前的窗台，可一覽湖景。湖畔花時間讓人想在每個房間住上一晚。夜裡舒服泡湯後，一覺好眠。天亮醒來，沿著湖邊林間小徑走一圈。薄霧中，山林朦朦朧朧，湖面上一層煙雲。天地靜謐，身心有著輕妙之感。回到

65

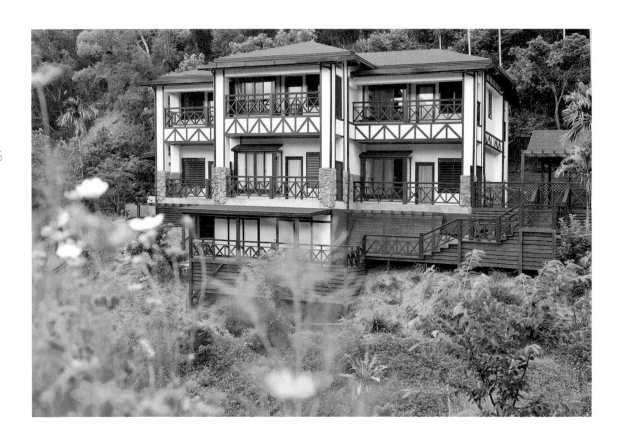

湖邊長著烏桕、楊柳、九芎、油桐樹等，
冬季烏桕葉子轉紅，比楓樹更耐久，
陽光下閃著美麗的顏色。幾隻白鵝、幾隻鴨在湖裡優游，
從遠處飛過一隻白鷺鷥，一派從容和平的景象。

民宿，一碗粥配上客家醃漬蘿蔔以及蘿蔔煎蛋，就是人間美味。

「一間好民宿不在於內部陳設的豪華，也不在於珍奇的花草，難得的是內在服務客人的真心。」陳柏旭說，真誠與過度熱心的拿捏，只有在一日一日的工作中慢慢去學習累積經驗。有些客人想獨處不喜被打擾，有些客人想聊天，有些人有特別的需要。「不變的是初衷，給出遊的客人住在家裡舒適的感覺，樂於跟客人分享美好的事物。」陳柏旭認為只有不斷充實自己、懂得更多，才能跟客人分享愈多。

在湖畔花時間住上一天，離開時，彷彿才剛到來。湖邊的烏桕樹葉在陽光下閃亮，一隻白鵝追著人跑，湖面波瀾不興，心經過洗滌一般。

文 攝影 **林保寶** 照片提供 **湖畔花時間**

湖畔花時間
苗栗縣大湖鄉義和村淋漓坪126號
037-996796

67

貼著湖邊的小木屋，與湖水零距離；烏桕樹旁的房間，白鵝眼前戲水；
老油桐樹前的窗台，可一覽湖景。在湖畔邊喝杯花茶，陪花草樹木花時間，
在這山裡湖邊沒有特別的消費，就是花時間。

68

玻璃糖果屋 孵出香甜好夢

山裏的糖果屋不是只有
童話故事才有，
到菓風麥芽工房不必用麵包屑，
只要順著麥芽糖香，就能到達。

尋路到菓風麥芽工房的旅人，都會忍不住懷疑自己，這個連路燈都不多的山區，真的有間玻璃屋餐廳嗎？

直到看見山壁上大大的標示，沿著指示走上階梯，才看到山間藏著的餐廳、糖果店和民宿結合的菓風麥芽工房。

談起菓風麥芽工房的開始，菓風小鋪總經理王明仁認為是個機緣。有一天，王明仁想去雪霸國家公園，意外開上岔路，發現離竹東市區半小時車程的這個地方，卻已經有深山的清靜感。和當地人聊了之後發現，這裡清晨常因氣流沉降而有山嵐雲海，春天有櫻花，初夏時滿山都是桐花和螢火蟲，前二年北部超低溫

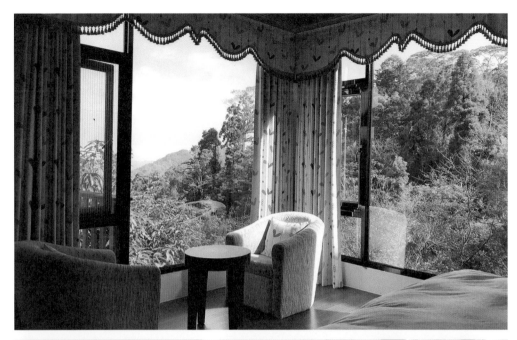

時，這裡滿山白雪。難得的是，這樣美麗的景致，即使花開時節，也沒有人山人海的吵雜，仍然保持著清幽的環境。菓風小舖就這麼決定了在這裡開設第三間菓風工房。

有趣好玩的糖果店「菓風小舖」

一九九七年台灣第一家專業糖果專賣店「菓風小舖」誕生，結合日本與歐美的技術與市場經驗，開始菓風小舖豐富、多元、趣味、體貼的產品風格。

二〇一四年菓風決定多角化經營，跨入休閒觀光產業，在鄉間開設菓風工房，提供餐點、菓風商品及DIY課程，至二〇一七年底共開設了宜蘭、雲林及新竹三家。

原本都在都市開設連鎖門市的菓風小舖，對餐飲經營完全不了解，由輕食、飲料、甜點、火鍋、正餐等，一項項研發，延續菓風對食品安全與品質的堅持，即使成本高，原料與味道也要嚴格把關；王總經理很得意地表示，這幾年食安風暴連連，菓風小舖都沒有被捲入，就是這些堅持的回饋。各地工房也結合在地食材，研發特色商品販賣，例如宜蘭三星蔥米花、雲林糯米麻糬、雲林芝麻馬卡龍、新竹麥芽煎餅及麥芽糖等。

工房的DIY課程，一開始是希望讓參觀工房的遊客，能了解糖果的製作流程及材料，除了社會教育之外，也能呈現菓風小舖用料實在、成份安心的企業形象。DIY課程推出後大受親子歡迎，許多父母會趁小孩參與課程時，在餐廳或工房附近用餐或散步，享受難得的悠閒時光，孩子也可以把自己製作的糖果帶回家，對家庭來說，假日到工房來用餐、上課、踏青，是輕鬆又豐富的親子行程。

每開設一間新工房，菓風都會結合當地的特色，推出一項全新的服務或產品，而新竹菓風麥芽工房就是與民宿結合。

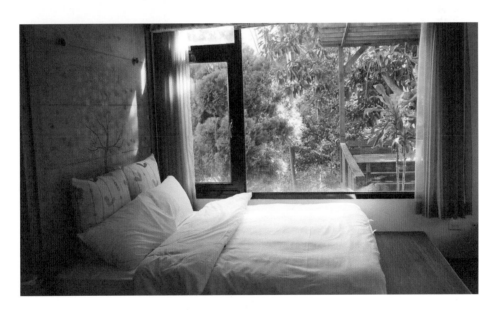

voice from 台三線

「每次來這裏,都覺得睡得特別好,特別沈」菓風小鋪的董事長非常喜歡丘上行館的環境,覺得即使什麼都不做,只要看著雲起嵐飄,呼吸著淡淡花草香的空氣,來一客有機高麗菜熬煮的小火鍋,就是人生的幸福。

菓風工房設立前，就有民宿經營，改成丘上行館後，菓風將民宿與工房的服務結合，民宿早餐由餐廳提供，客人也能享有菓風工房餐飲、課程與商品的優惠，在觀賞山間的幽雅環境之外，同時體驗了多樣的服務與產品。

雖然是山區的民宿，丘上行館的服務與設備都不馬虎，每個房間都有獨立的出入口、觀景陽台、寬闊的客廳，以及能一面泡澡、一面欣賞山景的石砌大浴池。此地清晨常有雲海，黃昏時山嵐漫布，走到陽台或戶外，彷彿置身雲霧之中；許多客人都覺得來到丘上行館，清晨像身處英國，黃昏似身處法國，拉開窗，白天有曉嵐、傍晚見彤霞、晚上有寧夜星空，在這充滿芬多精與高氧的環境，最適合做的事，就是發呆與睡個好覺。

剛設立新竹菓風工房時，發現當地山泉水的水質良好，很適合種植小麥草，於是改造了一間小屋，專門種植適合做麥芽糖的小麥草，每兩週收成一次，絞碎後，與前一天煮好的糯米一同熬煮，就可以成為香濃黏甜的麥芽糖。

麥芽糖是新竹菓風工房的特色商品，每當假日，現場製作麥芽煎餅。用二片酥餅加上一匙麥芽糖的麥芽煎餅，現烤時會散發出濃甜的香氣，成了許多客人對麥芽工房的第一印象。工房特別在觀霧平台上設立了一個電話亭，透過裡面的對講機可以直接點餐，減少客人與服務人員上下坡道來回，坡上的工房現烤麥芽煎餅完成後，就會放在籃子裡，滑過纜線送到平台上。聽說不時會有小朋友，喜歡透過電話亭和烤餅師父聊天，成為一種此地限定的工作樂趣。

訪花賞螢祕境

除了寒暑假及過年是全台民宿旺季之外，丘上行館在每年五月的螢火蟲季，也是一房難求。「螢火蟲季的時候，晚上我們把燈都關掉……坐在觀霧平台上，四周都是光點。」菓風企劃部的江俞萱回想當時景象的狀麗，還是感動不已。螢火蟲季正是新竹桐花開的時候，園區觀霧平台上，種有一棵桐花樹，

73

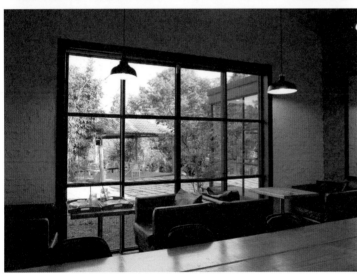
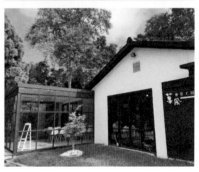

麥芽糖是菓風工房的特色，因為發現當地山泉水的水質良好，
很適合種植小麥草，於是改造了一間小屋，專門種植適合做麥芽糖的小麥草，
而假日現場製作的麥芽糖煎餅，濃甜的香氣是很多客人對麥芽工房的第一印象。

花開時節，平台上滿滿的落花，像是鋪了桐花的地毯。觀霧平台、民宿窗外、玻璃屋、道路上……只要能看到戶外的地方，都能賞到螢火蟲點點飛繞的奇幻景觀。因為螢火蟲的盛況太令人驚豔，為了保護這難得的生態景觀，王明仁特別囑咐同事別再宣傳，就怕人多了，螢火蟲就少了。

雖然對客人來說，來到新竹菓風工房及丘上行館是很幸福的事，但因為交通不便，增加了人員雇用與物資補給的難度；為了降低物資運送的風險及保障食品安全，菓風工房的餐飲儘量採用與當地農友契作的有機蔬果，火鍋更是不添加味精或味醂，只用當地的有機蔬菜和山泉水熬煮出食物原味，因此食材成本非常高。由於此地以山路通行，只要天氣不好，客人數量就會遽減；更別提颱風或下大雨時，這裡還會斷水斷電，餐廳與民宿都無法營業。王明仁說他曾經在這裡待了一整天，只有一台公務車經過，但也因此才能提供現代都市人所追求的清靜自然。面對那麼多的營運困難，王明仁也只是聳聳肩，他說菓風小鋪的企業文化就是隨意、好玩、快樂，克服種種難關的過程也是一種趣味。

經過兩年的經營，菓風工房在非假日也有客人前往住宿或用餐，假日更是人潮不斷，王明仁謙虛地說：「附近沒什麼餐廳嘛！」

有機會來到此地，記得到玻璃屋內坐坐；身在三面牆都可透視屋外的玻璃屋中，就像置身於森林裡，夏夜可以看到山林間滿滿的螢火蟲飛舞，冬天屋內防風又聚熱，坐在裡面喝一杯自己動手煮出的熱巧克力，幸福滿滿！

對菓風小鋪來說，在山中開店，追求的目標是什麼？王明仁說：「好玩啊！」以往菓風小鋪號稱是「幸福糖果專賣店」，不論是商品擺設或產品內容，都希望讓顧客能有愉快、童稚的幸福感。下一步想做什麼呢？王明仁想一想，也許把房間改造一下，把當地或工坊的特色融入其中，讓客人來到民宿不只是舒適地住宿，也有互動體驗，讓來過的客人，都能回味無窮！

文攝影 洪佐育 照片提供 菓風麥芽工房 提供

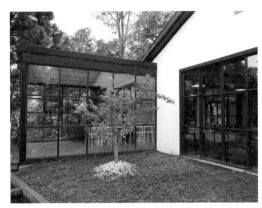

玻璃屋三面牆都是玻璃，都可透視屋外就像置身於森林裡，
夏夜可以看到山林間滿滿的螢火蟲飛舞，
冬天屋內防風又聚熱，坐在裡面喝一杯自己動手煮出的熱巧克力，幸福滿滿！

丘上行館（原景園山莊）
新竹縣竹東鎮瑞峰里四鄰96號
03-6123998

陳板

讓旅人感受到
回家的感覺

對文史工作者陳板而言，台三線是「故鄉的感覺」。

他在關西坪林農村出生，一處距離台三線五、六公里的小村莊，一直住到十歲離開。十歲到十七歲搬到台三線旁關西「下三屯」父親經營的鐵工廠生活。「我的青少年可以說是在台三線度過，」陳板說，那時家門口很少巴士經過，很少私家轎車，只有一輛又一輛從山裡載著玉山石礦的水泥原料呼嘯而過的大卡車。屋後是鳳山溪支流，「我在溪裡學會游泳，後來成為新竹高中游泳校隊。」

一直到十七歲陳板離開故鄉，台三線變成童搬到新竹六家庄

年經驗的根源。「我所有的鄉土知識，對動植物的認識，客語的學習與生活，全在台三線，」陳板說。即使離開故鄉四十多年，親族早已搬離，也沒自己的土地，「但感情很真實地在那」陳板說現在談浪漫台三線，對他而言就是「找回童年」，每次到台三線就是最天然的回鄉路。他不會憂慮飲食的問題，不用擔心要輾轉多少班車，因為，心中只有一個想法：「太好了，我的故鄉在那邊。」

小時候，陳板從坪林走路到鄰近公車設站的石光街上，沿路只有一座涼亭，他常常夢想這條路要是能有蓋頂，能免去走路的風吹雨

我所有的鄉土知識，對動植物的認識，客語的學習與生活，全在台三線，即使離開故鄉四十多年，親族早已搬離，也沒自己的土地，但感情很真實地在那邊。

現在回想以前其實是最好的環境，生活在那現場才是真正的夢想。

淋日曬多好。「現在回想以前其實是最好的環境，生活在那現場才是真正的夢想，」陳板說。十七歲到三十歲陳板在外讀書工作，就讀竹中、東海大學建築系，畢業後跟著謝英俊建築師設計新竹縣文化中心，進行田野調查。

「當時已開始有本土文化觀念，有機會回大陸尋根，到祖先的原鄉看一看，瞭解文化的變遷。」陳板拿著祖父記載在族譜上「廣東省興寧縣泥坡村東山寺梅子樹下陳屋」的地址，就跑回祖籍的老家尋根。他記得三十多年前搭夜車抵達梅州市時，在火車站旁的旅館用客語詢問住處，接待人員問：「都回來了，你怎麼不回家去睡？」陳板才意識到自己的語音跟家族離開兩百多年的家鄉客語這麼相近。回台後，跟朋友推動「大家的村史」——每個土地有自己的故事，更讓

他了解「在一個地方生活越久，關聯越發深邃」，強化了陳板生活於在地的信心，不用再去追求古文化的根源，而是要勇敢努力面對自己的條件。

「三十歲後，三分之二以上的客庄田野訪查行程都在台三線，」陳板說，那段時間他與彭啟原導演合作拍攝台灣的客家建築紀錄片，「回家感很強烈，交通方式千奇百怪，雖然事後想不起來怎麼抵達，但相信一定會到目的地，旅途雖然費事，但心裡很輕鬆。」十多年在台三線的田野調查與影像紀錄，陳板觀察台三線沒成為台灣發展的第一線，甚至是被拋在背後，「從客觀來說是落後，低度利用，但卻意外保存最美好的客家原鄉」。

「如果可以在台三線上生活十年，不管做什麼，都是當地的產業，」陳板說，「要喜歡這裡，才

活得下去。回台三線生活，住上十年，就是永續的產業。」他認為到浪漫台三線是要讓旅人感受到「回家的感覺」，並且把它當產業來經營。不論是短期的微旅行或長期定居，都要深入體會當地人的生活。

「市場裡每位賣菜阿婆都是一個故事，」陳板說，「跟著阿婆回她的家，活生生的生活博物館會展現在眼前。」

所有的旅人，必須慢下來、停下來，體會當地居民的處境。「現在的旅行已不是純粹的採購，而是回歸到昔日以物易物的交換，」陳板說，「旅人到台三線可以交換很多東西，即便是停下腳步與老農聊說。

聊天，都可以換到他們感激的微笑，或是送你她自己種的蔬菜、親手煮的一頓飯，甚至留你住宿一夜。」在台三線，隨緣、隨時、隨便哪條路都可以進去。「旅人會認識當地的地名，學到一、兩句居民日常的語言，或是路邊植物的名稱，」陳板說，「旅人到台三線只要願意開口說兩句話，『相借問』、『承蒙你』，就是融入當地的門票。」

與當地人聊天，問他們動植物或物產的名稱，旅人會意外享受當地人的人文導覽。「這是在台三線旅行的可能，無比的美好，」陳板說。

採訪整理 攝影 林保寶

所有的旅人，必須慢下來、停下來，體會當地居民的處境。現在的旅行已不是純粹的採購，而是回歸到昔日以物易物的交換，旅人到台三線可以交換很多東西，即便是停下腳步與老農聊聊天，都可以換到他們感激的微笑，或是送你她自己種的蔬菜、親手煮的一頓飯，甚至留你住宿一夜。

光陰故事

灶下 廚房 三合院

修舊如舊 重生我庄

初夏賞螢 秋冬採果

百年傳承 最是泥土香

祖先的腳步 我踩過

慢活才能樂活

祖厝家園
豐美鄉居一日閒

附近有寶山水庫、雙胞胎井北埔老街等景點，加上園區有如莫內畫中的景致，吸引了許多到山間找尋清靜的遊客

「我是這裡土生土長的人，上面那個三合院就是我長大的地方……」黃潮光手指著一片山坡，山坳處那個漂亮的客家三合院聚落，就是黃家祖厝，裏面住的都是親戚。

新竹寶山鄉莫內花園民宿的主人黃潮光對從小生長的這片山，有極深的情感。他也曾像一般人，長大離家到都市打拚創業，有了一定成就後，

攝影 陳怡安

卻發現心底深處那個在山裡奔跑、喜歡動手作、待在純樸鄉間最自在的男孩仍然沒消失，於是回到新竹縣寶山鄉，參與水保局的農村再生計畫，蓋起與家人同住的農舍，十五年前開起莫內花園咖啡館。

「小時候住在這裡時，山坡都種著農作物……，不論是水土保持，或是化學農藥，都很傷害環境……，我現在就希望能把這裡恢復成真正山林的樣子，讓這個自然的環境能永續下去。」黃潮光情感十足地說明對自己的期許，為此他自己栽種許多台灣原生種樹木，就是希望能復育山林。

黃潮光和家人親自打造莫內花園：植樹、養魚、養蜂、搭景、建圍牆，甚至連房間的搭建、水電連接、屋內裝潢等，都不假手外人。「我都用廢料來建……環保又省錢。」在他的巧思下，挖完圓片後的鐵板，成了透光又堅固的圍牆、門市拆下的玻璃，變身成為風景窗、IKEA清倉的藍色布料和大黃涼椅，也成了重整中咖啡廳的搶眼布置。黃潮光得意地說，常有廠商有廢料來問他要不要，他就看看園內還有什麼可以整建的，將廢材當成建材，一步步打造自己的桃花源；園內的步道、一間間的房間、凌空架在老樹上的「發呆涼亭」，就這樣慢慢地出現在這個山林間。

黃潮光甚至自己挖山洞做酒窖。「這個山洞，我花了幾年慢慢挖。」已經是一個小客廳規模的山洞中，終年保持著恆溫，很適合存放酒，「夏天外頭三十幾度，這裡二十二度，大家都跑進來聊天，冬天外面寒流不到十度，這裡也是二十度，好溫暖啊！」黃潮光從牆上拿出一瓶自釀的樹葡萄酒，甜順滑口的風味曾有客人一喝就欲罷不能。「我這是自己釀來喝的，量也不多，大家朋友一起嘗嘗開心就好了，所以我堅持不賣。」

85

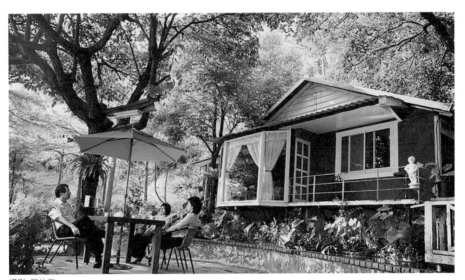

攝影 陳怡安

voice from 台三線

「我們不是很有錢，但一草一木都自己動手，種每一棵樹都是為了百年的傳承。」黃先生說，民宿在寶山很缺乏，因為寶山沒有太多的觀光資源，所以他就靠保持純樸環境來吸引人。他最喜歡帶客人到附近遊走，每一條路、每一個池塘，他都有說不完的故事。

園裡四季都有水果，長得像金桔的日本甜橘，洗淨直接入口滿嘴清甜，摘幾片新鮮肉桂泡在熱水裡，就是又香又甜的肉桂茶。在莫內花園裡，自然的環境、健康的作息，加上融合景致不過分奢華的建築，總是能讓訪客輕鬆愉悅。「夠用就好」是黃潮光的理念，太多的消費與物慾，其實會讓人不快樂，也對環境不友善，簡單自然，讓人最放鬆。

因為附近有寶山水庫、雙胞胎井、北埔老街、橄欖合作社等景點，加上園區整理得有如莫內畫中的景致──蓮花水池、彩色屋牆、翠綠山林等，莫內花園咖啡店曾經假日擠滿了到山間找尋清靜的遊客。尤其是桐花季時，不少遊客會尋花前來。

七年前，莫內花園開始經營民宿，吸引了喜歡山間清靜自然的客人，因為離新竹科學園區不遠，許多科技人也到這裡來偷得浮生一日閒，透過網路與口碑宣傳，大家都想到莫內花園住一宿，同時享受山間的生活。清晨轉出路口看日出、雞啼吃早餐、漫步林間、餵魚追雞，即使只是端杯茶坐在涼亭裡放空，都是忙碌的現代人難得的體驗。山間地廣人稀，因為開業久，又喜歡和客人交流聊天，莫內花園不知不覺成了在地媒介，不論是協助遊客了解附近觀光，或是區域間資源交流，黃潮光都樂於協助。

但即使再親切的主人，也有不喜歡的客人，「曾有年輕人來這，夜裡還在喧嘩，在拉門軌道上發現一隻死掉的小蟲，就威脅我要降價，不然要在網路上寫我的負評。」黃潮光花了很大的力氣，保持莫內花園裡的自然生態循環──園內不噴灑化學藥劑，讓蜜蜂可自然授粉採蜜、蜘蛛網捕蚊蟲，放養的雞群自己找蟲吃……。就是希望來訪的客人能更接近自然；民宿保持乾淨舒適，是經營者的責任，但威脅不該是溝通的方式。住民宿和飯店最不同的，就是可以和主人有更深的交流，但少數人缺乏尊重的行為，卻可能會深

走經山洞中，終年保持著恆溫，很適合存放酒，
「夏天外頭三十幾度，這裏二十二度，
大家都跑進來聊天，冬天外面寒流不到十度，
這裡也是二十度，好溫暖啊！」

莫內花園
新竹縣寶山鄉油田村五仙路2段288巷136號
0937-156428

寶山第二水庫
新竹縣寶山鄉公園路

深打擊主人的熱忱。莫內花園深切地希望，來訪的客人皆能欣賞此地的生態環境，大老遠到這山林裡來，才有價值。

身為莫內花園民宿的主人，黃潮光始終保持低調。有客人來時，就好好接待，分享這清幽自然的生活，客人比較少時，就勤勤懇懇地整理房舍與林地，對黃潮光來說，經營莫內花園，除了可以多交朋友，更重要的是將這片山林傳給子孫：「不必留什麼錢給子女，這片地就是最好的傳家寶。」

文 攝影 洪佐育

種子星球

離莫內花園不遠處，有「種子星球」的地景藝術品。曾參與瀨戶內海藝術季的林舜龍藝術家，受新竹縣政府文化局之邀，在寶山鄉油田生態農漁園區，以在地漂流木及廢棄家具打造，外型像果核的種子屋，外型特別，走進去還有桌椅可以坐下。柱子代表森林，木上桌椅代表客家人的好客性格，經過時，別忘了和朋友走進種子屋內，泡茶聊天欣賞風景，別有一番滋味喔！

雙胞胎井

由莫內花園開車約十分鐘，就可以到達寶山路上的「雙胞胎井」。據說早年當地居民皆飲用這口井水，生出雙胞胎的比例特別高。在今日許多人有少子、不孕的問題，雙胞胎井吸引許多人特別來此取水回家喝，希望能一舉生得雙胞胎，延續這傳說。寶山鄉公所曾為了這口井，舉辦雙胞胎相見歡的活動，連日本電視台也曾到此採訪。若想求子的人，經過時，別忘了停下來喝口水喔！

寶山第二水庫

由莫內花園往北埔老街的路上，可以順道去寶山第二水庫走走。民國九十五年落成的寶二水庫周邊有豐富的原始生態，風景開闊，還有腳踏車道，是許多自行車愛好者必遊的路線。

種子星球
新竹縣寶山鄉新湖路三段191號

雙胞胎井
新竹寶山鄉寶山村楓橋地區、新湖路與
寶山路交叉處的水井

戀戀塩官堂
客庄伙房炊飯香

感念祖先們一步一腳印的立家精神
翁文耀親手修建頹敗的老家
結合現代便利的裝設
打造他心目中最耀眼的客庄風情

「回老家，是一件多麼困難的事情。」翁文耀甫放下灶前爐火，洗淨雙手來到廳堂前，深情地望著童年陪著他長大的三合院落，牆上嵌印的堂號和對聯如五十多年前那樣莊嚴潔淨，「不想放棄先人刻下『塩官堂』這堂號的精神啊！當年祖先遷徙到三灣山區，遺留下堂號告訴後人莫忘來源，」來自塩官地區的翁氏人家世代在此落地生根，「我在這裡出生長大，身為後代的我怎麼能夠拋下？」

帶著傻勁及守護祖庄的心願，在四十五歲時翁文耀毅然舉家返鄉，固執於保留祖傳文化，他語重心長地說道：「七年前，老家就只剩下柱

子和牆壁而已，我就想……阿太（曾祖父）建立的家園不能在我這一輩失去。」十八歲就離鄉到外地打拼的翁文耀，曾擔任金屬加工業廠長，多年繁華都市生活裡仍掛念著長輩留下來的、只剩斷垣殘壁的「家」。

「現在流行青年返鄉，我是老年返鄉啊！」調侃的語氣裡有著說不盡的辛苦，「家族親戚都勸我放棄老房子，半百的老建築有太多重建的問題，比蓋新房子還要難辦。」光整修就花了兩年時間，翁文耀想保留老三合院原貌，一磚一瓦地留存舊物件之餘，還要在房間「種」入獨立衛浴設備、空調系統及無線網路，不斷在新與舊之間拉扯。

開門回家 日日係好日

灰撲撲的抿石子牆面崁著「孝悌、忠信」兩字，就如同尋常人家的客庄三合院橫樑豎柱、門庭廳堂，樸實雅緻的灰色斜屋頂，ㄇ字型錯落有致，白牆面與紅磚瓦牆巧妙搭配，有

種走入時代劇的即視感，正中間的大門內是公婆廳（正廳），牆上懸掛著老照片是翁家人過去的記憶，斑駁色彩不掩其珍貴，靜靜地傳達著歲月故事，就像是每個人記憶中的那個阿公阿婆家，老家民宿正是家鄉的符號。

台三線一〇五・五公里旁，順著坡道而下，「老家」從入口的溪畔休憩座椅就開始迎賓，像是等待許久未見的家人，一路上果樹結實纍纍地在枝椏上搖曳，翁文耀貼心地在禾埕放了一張大桌子，週末時刻旅客們總是自在悠閒地坐在埕中，彼此交流著不同的旅行故事，而小朋友們就在其間奔跑玩耍，如同上一代的兒時畫面。

讓生命力擁抱著我庄

「庄是我的老家，房子蓋好了，沒有人住也會遲早邁入荒廢，所以就希望提供旅客一個歸屬感的家。」翁文耀知道「人」才能給家注入生命，於是，山城裡的客家老院落常常吸引一家三代同堂前來，阿公、阿嬤總是牽著孫子、孫女的小手，穿過客式護龍，沿著廊柱拱門，漫步述說著當年的故事、過去的傳統習俗。「聽到這些老人家欣慰的話語，就是老家民宿最美的畫面。」翁文耀反而常被旅客們感動。

老家看似平凡卻蘊含智慧，仔細一瞧便會發現，門前柑橘樹結實纍纍、圍牆邊掛著三五條絲瓜，順著藤蔓抬頭一看，百香果正被風吹得直點頭，短短的十幾公尺的圍牆邊，翁文耀延續著以前傳統客家老一輩的經驗，種滿了四季蔬果，在曬醃菜的季節梅乾菜、雪裡紅輪番上陣，讓時序變化、生活智慧，滿滿地環繞著客家式的三合院，處處可見他用心打造的痕跡，文化深度就是生活層次。

傳統米食 蒸出家的記憶

客家人忙碌的一天，從「灶下」開始，灶頭下大火熊熊，鑊中傳來陣陣香氣。

「吃飽，最重要！」翁文耀的母親江梅英將一身好手藝傳授給他。「吃飯是客庄的生活核心，也是展現生活智慧的地方。」傳統柴燒大灶、木製碗櫥、舊式碗盤，裝

voice from 台三線

滿蔬菜的竹簍與忙進忙出的民宿主人，讓老家廚房有著古老的溫暖。

「很深的記憶裡，我認為老家就要有一根會冒著煙的煙囪，就算現代人已經不流行了，但吃到大灶燒出來的菜，每個四、五十年代的人都會稱讚說這是懷念的味道。」翁家把半個三合院都留給廚房和吃飯廳，以偌大的木桌讓來自不同地方的旅客，像大家族一樣圍著同一張桌子用餐，端上桌的就是讓他念念不忘的家常米食料理，「大湯圓、客家小炒、米苔目、蘿蔔糕、燒湯粢及柴燒仙草，都是媽媽和阿婆傳承下來的手法，也讓我足以張羅著南庄的『老家米食堂』。」退休後便考取中餐

「回老家，是一件多麼困難的事情。」翁文燿說，「不想放棄先人刻下『塩官堂』這堂號的精神啊！當年祖先遷徙到三灣山區，遺留下堂號告訴後人莫忘來源，」來自塩官地區的翁氏人家世代在此落地生根，「我在這裡出生長大，身為後代的我怎麼能夠拋下？」

廚師證照的他，手腳飛快地讓美味的米食料理上桌，更不忘說明著傳統料理的典故與來源。「我務農種菜，就像以前的老人家那樣，我也學習料理傳統米食，想要把傳統的味道留下來⋯⋯」他說。

過去逢年過節，全家大小圍在灶下，一面聊天一面搓大湯圓，翁文耀張羅著週末親子DIY的材料，透過料理互動，將客家美味傳承下去，「手搓湯圓，一起搓出家的味道。」他為了深度了解客家文化，更考取華語導遊證照，把兒時的記憶和傳統文化故事結合，跟旅客分享，勤奮的客家精神在翁文耀身上表露無遺。

「修建老家的過程中，並不是一味緬懷過去，相反的老束告訴我的是如何學習自然的態度、如何把生活步調放慢，把時間變老⋯⋯」翁文耀分享這七年來，他就像找到了「根」，在充滿養分的家鄉土地上成長茁壯。

一代傳一代 是所有人的老家

傳統三合院的禾埕是許多小孩一起嬉鬧玩耍的共同記憶。斜坡上，孩子們滾著掉落在地上的柑橘，創意地運用木枝和各種巧思創造新玩法。順著斜坡而下，源自南港溪的支流蜿蜒而過，「我從小玩到大的溪，讓都市孩子玩到不想上岸，」溪水清澈涼快，白天可以下水撈魚，晚上還能抓蝦子，「有些小朋友幾乎沒有打赤腳下水抓蝦的經驗，一手舉網子、一手拿手電筒照水面，就是一場最難忘的大冒險！」翁文耀笑著說：「希望我美好的童年也能夠留在這些孩子的童年裡。」

冬季可以採果、初夏有螢火蟲、盛夏垂釣溯溪、春櫻盛開帶來滿圓繽紛，翁文耀夫妻與母親過著腳踏實地的日子，居庄一戶、種田一畝，務農、做餐、待客，以憨厚樸實的性格、誠懇的待客之道安身立命，他說：「田愛日日到、屋愛日日掃，日復一日，返鄉踩踏祖先留下來的土地，便是心安。」家就是一輩子的歸心所在。

文 如小茵 攝影 王士豪 如小茵

老家米食堂
苗栗縣南庄鄉大同路25-1號
037-822882

翁文耀老三合院原貌，一磚一瓦地留存舊物件之餘，
還要在房間「種」入獨立衛浴設備、空調系統及無線網路，不斷在新與舊之間拉扯。

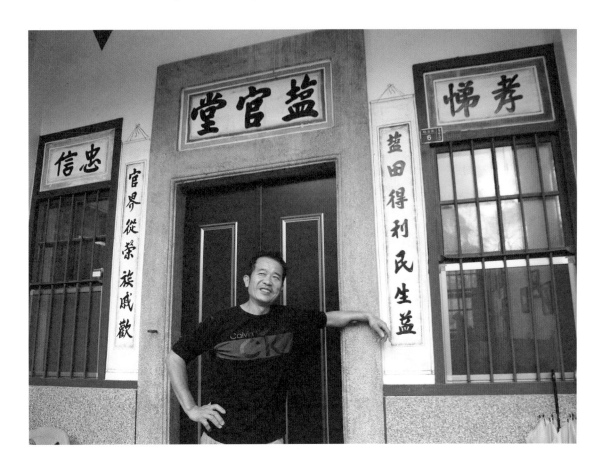

老家民宿
苗栗縣三灣鄉大河村2鄰三洽坑6號
0922-969647

96

桂花、油桐花、柿子樹
民宿廊下，客鄉日常
就是最值得分享的風景

桐花 布包 黃金小鎮
簡單生活 幸福棗知道

一陣微風吹來，廊下角落三個風鈴，傳來清脆或沉穩的聲音，隨著風吹過又消逝。外表平淡無奇的路邊檳榔園旁木屋，已經經營民宿十五年。

「我的民宿很簡單，只有四間房，人不會住很多，頂多十二、三個，」主人楊麗香解釋，「把民宿當家，客人來了就像招呼自己家人一樣。」

97

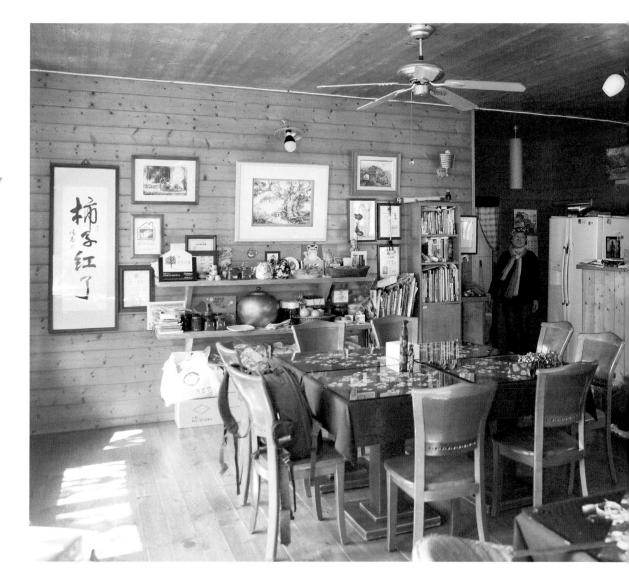

「這附近的粗礦坑在對面的山，離『柿子紅了』不到一公里以前生產天然氣，是亞洲第一口油井，也是全世界第二口油井，」楊麗香很驕傲地跟客人說，「公館『黃金小鎮』休閒農業區面積三公里正四方，是全台唯一紅棗產地，也產芋頭跟福菜，種什麼都好吃。」

相對於現在許多豪華版的民宿，有些初踏進「柿子紅了」民宿的客人下車後，停頓在平常的小木屋前，遲疑著「這是民宿嗎？」。「像這樣的客人不會住是正常的，就算勉強住了也不會喜歡。」楊麗香說，人們選擇住民宿而不是旅館，就是想找不一樣的住宿體驗，民宿比較有親切感，「民宿就是把客人當自己家人或朋友。我去住一家民宿，如果發現主人不在，不管民宿多麼美，我只會住一次不會再去。」

「這附近的粗礦坑在對面的山，離『柿子紅了』不到一公里以前生產天然氣，是亞洲第一口油井，也是全世界第二口油井，」楊麗香很驕傲地跟客人說，「公館『黃金小鎮』休閒農業區面積三公里正四方，是全台唯一紅棗產地，也產芋頭跟福菜，種什麼都好吃。」她形容台六線就像「小蘇花公路」，沿著山、溪谷蜿蜒，從七十二號快速道路大湖開往公館路段眺望，牛鬥峽谷地形最為顯著。

「我愛這個地方，對祖先留下來的土地有感情，」楊麗香說她選擇在這塊土地蓋民宿的原因。山區裡的小木屋坐北朝南，「天然環境讓這片不是高海拔的山林，通風良好，異常乾燥。」全台油桐花以苗栗最多，苗栗又以銅鑼與公館最盛。二○○三年客委會在打鹿坑山林首次舉辦油桐花祭，又連在此辦了三年，小小的產業道路，車滿為患。

「油桐花讓人很開心，才剛開花第一天還是很新鮮，第二天就落下，飄落時還會旋轉。」楊麗香原本已經取好跟油桐花有關的民宿名稱，開始營業前兩、三個月，附近山上的「油桐花坊」先開業了，楊麗香跟先生討論後決

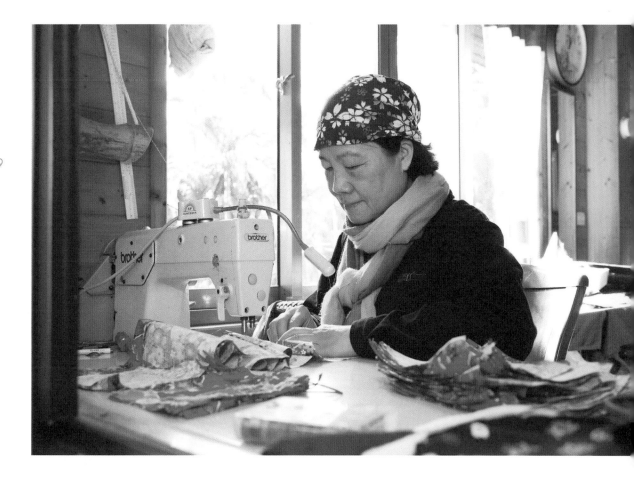

山區裡的小木屋坐北朝南，
「天然環境讓這片不是高海拔的山林，通風良好，異常乾燥。」

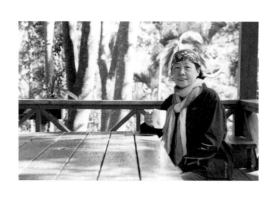

定取跟柿子有關的名稱。「最後決定用『柿子紅了』，才剛開始就用『了』這個結束語，其實有點擔心，」楊麗香說，「但實在覺得『柿子紅了』很有感覺，好像在告訴人，山裡的柿子紅了。」

一邊聊天，楊麗香的手始終沒閒著。客廳窗邊擺著一架縫紉機，工作檯上滿滿的印花布料，架子上是完工的大大小小布包。有的民宿附帶經營下午茶或供應餐點，楊麗香則選擇手作布包。

「做布包讓我民宿生意不會間斷，有些住宿的客人買了帶回家，朋友看了喜歡就會問這是在哪裡買的，還有人專程為了買布包而來住民宿。」楊麗香說。如果時間允許，客人又有興趣，她最想帶著客人去逛南苗的早市，看當地人日常的食物。

清晨醒來，鳥聲啁啾。早餐後，附近山頭突然起霧，一會兒竟飄起毛毛細雨。雨停天晴，又吹起一陣風，風鈴響起悅耳的聲音。山裡的柿子一粒粒慢慢轉紅了，高掛在樹上。「這邊就是真實，與大自然融合在一起，像家不像店的地方，」楊麗香說，「都市生活靠眼睛，鄉下生活靠耳朵。」

文 林保寶　攝影 王士豪 林保寶

101

柿子紅了
苗栗縣三館鄉福德村打鹿坑3鄰21號
037-231425

張芳慈 ── 轉

蹶過一山又一山
祖先擎钁頭改出个路
掌住內山人家个山林
九芎常透像人搵緊泥卵石牯
皮皮相思乜疊出一條轉屋家个路

仙山過閉汶水來

大湖歇睏斯愛繼續行

人講白布帆頭攞係有日本人帆帳正安名

該下Tayal對抗日本人在埋伏坪

歸片地墓埔講毋續啊講毋續

轉妹家總算拈轉自家

跌閉个一路拈轉來

打毋見个聲音

打毋見个目珠

打毋見个耳公

較暗乜摸得到壁角

斯摸毋到該命途定定

向將下河壩水總係有源頭

大甲河水日日激來激去

轉來

斯係一尾櫻花鉤吻鮭了

運轉 連結

夢想 扗百畝森林盡頭高飛

二甲有機 食農社區扗上林

三義西湖溪 石陣傳愛心

鑼聲响響處 客人是家人

我宿 我庄 共生共榮

左鄰右舍 人情俱是風景

路很遠，但很值得
這是一處讓很多人夢想成真的地方
它鼓勵人有夢、尋夢，還幫助人完成夢想

獨享百畝森林
乘著夢想去旅行

「偶爾也要到外頭走走，放鬆自己。」山徑漆著紫色的電線桿旁，先是出現了這幾個字，一段路後又寫著，「打開窗呼吸新鮮空氣」。像是在鼓勵旅人，不管偏僻路遠，繼續前行，「路很遠，但很值得」。在距離薰衣草森林一‧九公里處處寫著「請不要放棄」，路邊一處雞寮旁貼著「慢慢開欣賞山間小徑」，就在這彎來彎去的山路裡，來到薰衣草森林入口，「轉個彎，發現幸福」。但是到山裡的民宿「香草House」還要再往前開一、兩百公尺。

voice from 台三線

「香草House」的主人可以決定接待客人的風格，自行設計體驗活動。薰衣草森林在新社的山頂尾溜，最近的一家7-11也有三十分鐘的距離。「不容易抵達，要來就要想辦法騎車或開車來。」林庭妃說，但只要來到森林，就能找到跟自己對話的角落，山裡的環境讓人不得不跟自己對話。

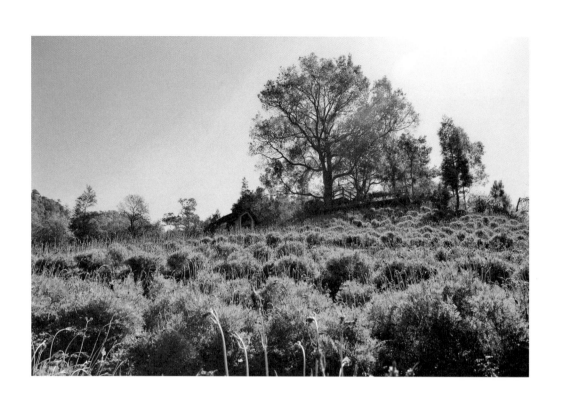

這是一處讓很多人夢想成真的地方。它鼓勵人有夢、尋夢，還幫助人完成夢想。「我跟慧君創業時受到很多人幫助，因此我們也想幫助人創業。」薰衣草森林創辦人林庭妃坐在「香草House」靠窗的角落說。如今薰衣草森林已從「兩個女生的夢想」發展成九個品牌、員工四、五百人的幸福企業。二○○八年薰衣草森林開始「夢想飛資助計畫」，希望幫助懷抱理想的人實現心願。「報名的人很多，第一屆最後由就讀高雄餐旅的威利獲得獎助，他希望開創寵物食品。」林庭妃說，目前威利還走在這路上。

「夢想飛資助計畫」辦了幾屆後，薰衣草森林發現，開民宿是很多人的夢想，但民宿建設成本高、回收率慢，於是決定在山裡蓋間小小民宿，只有四個房間，一樓是「香草迷宮」讓旅客用五感體驗香草，另外有間小舖子，販賣香氛產品、陶杯等手作。「我們想到大堡礁主人的概念，每年徵選一位『香草House』主人，由他或她主導提供這一年的體驗給客人，享有薰衣草員工的所有福利，年薪五十萬

只要來到森林，就能找到跟自己對話的角落，
山裡的環境讓人不得不跟自己對話。

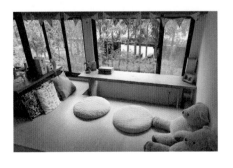

元。」林庭妃說，每一屆來報名的人都非常精
采。第一屆是寵物醫師來當「香草House」民
宿主人，第二屆是墾丁國家公園的導覽員，第
三屆是室內設計師，第四屆同時有兩位主人，
分別是空姐與瑜珈老師。第二屆的導覽員阿
亮，目前還開了家自己的民宿。

連續舉辦四屆後，薰衣草森林內部夥伴反
應「我們也有夢想，也想成為民宿主人」，因
此目前「香草House」改由內部員工當主人，
還有一位管家協助。「香草House」的主人可

住在森林內的「香草House」有更多時間探索自己，
有點居遊山林的味道。

以決定接待客人的風格，自行設計體驗活動。

薰衣草森林在新社的山頂尾溜，最近的一家7-11也有三十分鐘的距離。「不容易抵達，要來就要想辦法騎車或開車來。」林庭妃說，但只要來到森林，就能找到跟自己對話的角落，山裡的環境讓人不得不跟自己對話。

住在森林內的「香草House」有更多時間探索自己，有點居遊山林的味道。夜晚，薰衣草森林的遊客散去，整片一百畝的森林全屬於住客獨享，打開窗戶聽得到樹林草叢裡蟲鳴唧唧的聲音奏鳴曲，螢火蟲季時，在露台就可看見滿山螢火蟲飛舞。初冬，走到戶外聞得到曼陀羅花香，還有山林獨有的氣味，抬頭一望看見黑暗中滿天的繁星，大人彷彿回到童年，找到勇氣與純真。

一覺醒來，就能感受到森林的活力與新鮮，園子裡的香草植物葉子上還有露水，滿是清新的氣味。這時管家已經準備好「野早餐」，提著籐籃，可選擇一處角落，在森林裡安靜享用早餐。清晨的薰衣草，在陽光照耀下特別挺立、神采奕奕。林中的每棵樹木，也呼

110

香草 House
台中市新社區中和村中興街20號
0916-552-230

111

一直都在的老家 庭院花木扶疏

月湖老家

文攝影 林保寶

「好久沒住這種房子了，」七十多歲的阿嬤一踏進新社「月湖老家」民宿說，彷彿她回到兒時歲月的老家。

那是一棟五十歲的平房屋瓦老厝。視野開闊風景好，庭院花木扶疏，遠方山巒起伏，大雪山在山嵐後隱約可見，寬闊的大甲溪對面是東勢漸漸亮起的萬家燈火。「三十多年前買的厝，也沒改動它，」民宿主人何陽修說。樸素老厝只有三間房，一間名為「居之安」，另一間是「得其所」，簡單的陳設，乾乾淨淨，歲月停駐。「住小房子，整理很方便，」何太太鄭麗蓉說。

小小的庭院像個小植物園，約二十種空氣鳳梨掛在門前兩棵樹上，積水鳳梨一盆一種，一字排開。五葉松與觀音棕竹，沙漠植物象腳木跟雨林植物羽裂蔓綠絨是好鄰居。「台灣真是不錯的地方，熱帶、溫帶植物，沙漠、雨林植物，很多植物都可以共生，」何陽修說。院子裡還有垂花茉莉、赤苞花、黃鐘花以及開滿細小白花的白雪聖誕樹。

早餐的橘子是自己種的，雞蛋是自己養的下的，咖啡是自己種自己烘焙製作。「月湖泡茶嫌日短，住有緣人。」女主人鄭麗蓉說。離開時，住了一夜的客人寫的一幅對聯，貼在月湖老家柱子上。「住有緣人，」老家閒聊覺情真。離開時，住了一夜的客人增添了對植物的認識與興趣，手裡還提了空氣鳳梨帶回家養，彷彿都市生活也有個老家一直都在。

吸著自己獨特的氣息。一種早晨的感覺，在薰衣草森林的四周瀰漫，隱約的香氣在大地的每個角落。

文攝影 林保寶 照片提供 香草House

月湖老家
台中市新社區月湖里東湖街二段68巷38號
0937-205035

食農推手
串連社區輕旅行

十八年來
羅文蔚夫婦在這片土地育苗、種稻、種菜
推動永續農業
落實食農到餐桌的慢食慢活

先經過一座橋，在小路上轉幾個彎，就來到了「托斯卡尼民宿」。深秋冬初，夕陽中一片金黃的稻田後，民宿女主人正忙著為院子裡的植物澆水。稻田旁一塊田地開滿紫色的

113

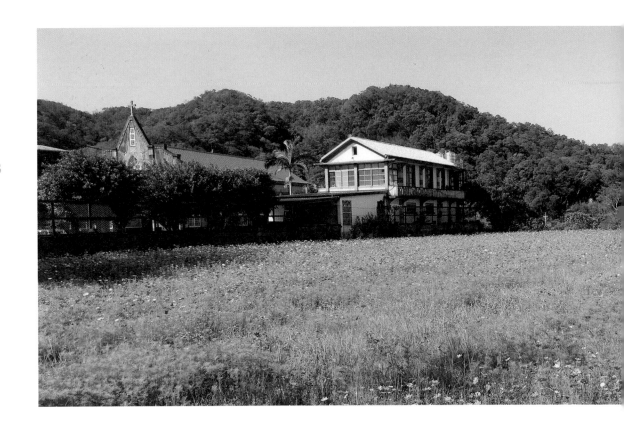

花，像是薰衣草，但又不太像。「那是仙草，社區所有的仙草苗都種在這邊。」民宿主人羅文蔚說，那是一塊休耕田，農地主人提供給大家做仙草育苗，一直到明年四月。

民宿旁有水池，水池邊圍繞著樹木、花草，此外是一片寬廣的草地。旁邊還有一棟平房，裡頭有個大廚房。「我們原本從事食農種植，希望食物能從產地直接到餐桌，五年前轉個彎也經營民宿，」羅文蔚解釋，「一方面提供客人農事體驗，一方面也能跟社區互動。」以往夫妻倆在這片土地種菜，而現在草地旁的露營盥洗室則是從前的豬舍改建，是菜園肥料的來源。」

「水池是為了方便澆菜，屋子周圍都是菜園。

一九九九年，羅文蔚夫妻買下關西上林社區這塊廣達二甲的土地，自己種菜，經營有機食農，也標下竹科、工研院的餐廳。五年前，他們決定回到這片土地，融入社區，推動社區輕旅行。「我們一直想務農，」羅

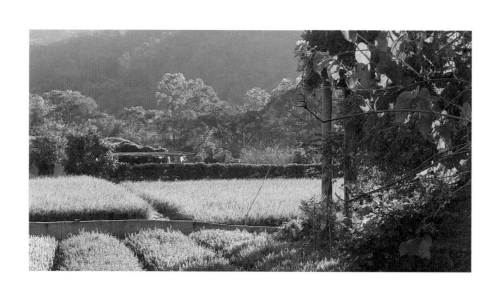

文蔚自我定位為「食農工作者」，他説：「以前是兩成農，八成餐廳；現在是八成農，兩成餐廳。」他們希望提供想回歸土地的人，來這邊體驗生活。「退休前先來體驗真正的農事生活，當那天來臨時，才容易融入，不會產生很深的挫折感，」羅文蔚説。

上林社區大部分人家都務農，種植仙草、水稻與柑橘等作物。在稻田與果園間，可以發現一些在外奮鬥有成的上林人，返鄉建造有自己想法的莊園。例如「流蘇園」的Jack夫婦，在園內遍植一千多棵流蘇，他們用「自然能差整合」的概念設計房子，讓屋子終年冬暖夏涼；「拇指園」的范光棣教授，在祖先留下的農園，用自己的哲學造園，廣植世界各地奇花異草，建造樹屋，養鸚鵡、孔雀等，即使一兩個月不出門，園內作物還能自給自足。「上林社區有很多像這樣有意思的民居，吸引人想一探究竟。」羅文蔚説。

社區中還有一間荒廢多年的小天主堂，建築外觀樸素。羅文蔚想結合農業與莊園，推廣社區輕旅行，讓客人能在上林社區停下腳步，而不是匆匆路過。「以前開餐廳，有廚餘

voice from 台三線

「我們一直想務農，」羅文蔚自我定位為「食農工作者」，他說：「以前是兩成農，八成餐廳；現在是八成農，兩成餐廳。」他們希望提供想回歸土地的人，來這邊體驗生活。「退休前先來體驗真正的農事生活，當那天來臨時，才容易融入，不會產生很深的挫折感，」羅文蔚說。

羅文蔚希望托斯卡尼田間民宿能從事永續農業，
從食農擴展到民宿並能將此理念擴展到社區，
期望成為「地下社區發展中心」。

拿來養豬，產生的肥料拿來施肥，最後回到餐桌。」他希望托斯卡尼田間民宿能從事永續農業，自然成為一個更圓的圈，從食農擴展到民宿的花園、餐廳家具等。「我們餐廳的家具百分之九十都是二手的，因為接手七、八家要關門的咖啡店，」羅文蔚說，「花園的植物也都是流浪樹、流浪花。」民宿裡養的狗、貓與兔子也都是流浪來的。

他希望永續的理念能擴展到社區，當一樣東西多了，就能跟人分享。「這些年我們沒花很多心思在生意上，一直做自己想玩的。」近五年來，羅文蔚一直掛心在食農跟社區互動上，希望托斯卡尼民宿能成為「地下社區發展中心」。因為自己喜歡露營，五年前也開放園區作為露營區，還設有一個攀岩場。「我們一直偏向自己的興趣來做，因為本來就是這種人。」羅文蔚說。

十八年來，羅文蔚夫婦在這片土地育苗、種稻、種菜，落實食農到餐桌的慢食慢活，也歡迎旅客加入他們，一起享受托斯卡尼的美好時光。

文 攝影 林保寶
照片提供 托斯卡尼田間民宿

托斯卡尼田間餐廳/民宿/露營
新竹縣關西鎮上林里坪林56-12號
03-5868628

117

遠離塵囂 每個房間都有一片綠意——觀兮天籟

文攝影 林保寶

幾棟小屋坐落在山巒、溪畔與林木間。深秋時節，不高的山林已有涼意。站立在高處亭台，夕陽從遠處的山脈射入這處小山坡，屋旁的油桐木、楓樹，溪邊的竹子及整座山林緩緩享受一片金黃。

從關西台三線轉入一一八縣道（羅馬公路），蜿蜒山路八公里，在桐花芽餐廳前右轉一條名叫「而完窩」的小路，再往前約半公里，就到了山裡的「觀兮天籟」。不遠的路，卻已讓人有遠離塵囂之感。

夕陽照著對面山谷下人家的炊煙，遠處傳來幾聲狗吠，羅馬公路上偶爾有車子氣喘呼呼上坡的聲音。此外只聞流水潺潺。鳳山溪水淺而清澈，繞過山谷流向平地。夜裡山更幽靜。

一夜好眠，在漆黑中轉醒的人，先聽見窗外傳來鳥鳴，推開門，天才剛剛亮，露水深重夾著山裡早晨的涼意。早起的人已準備出門爬山。附近人家，已在門前走動。夜裡山更幽靜。

簡單的小屋，富天然野趣。像是一處進可攻，退可守的地方，往前可遊純樸的關西小鎮，往後可享馬武督山林的僻靜。或是哪兒也不去就在屋裡靜靜待著，每個房間的窗戶都有一片綠意，看光線在山林的變化，看白雲飄過，月亮升起。

觀兮天籟
新竹縣關西鎮錦山里4鄰49號
03-5478495

團結留住人客
簡單生活 慢城故事多

生活在慢城，更能看到時序轉換的風景
看不膩的是山裏的大霧
變化萬千的姿態感動不盡的就是
每天打招呼、互相照應的左鄰右舍們

位於苗栗三義火車站步行三分鐘的轉角巷弄，一棟四層樓的透天房家庭房舍，門楣掛著小小的木刻招牌「甘丹民宿」，看起來真的很「甘丹」（台語意為簡單），由六十八年次的青年夫妻所經營，簡瑋廷（Eric）和太太林麗玉，與兒子簡楷紫，共同在此生活，以旅人在外的第二個家為信念，打造溫馨的居家環境。

說不完的故事 看不盡的風景

「要講苗栗，從入口的這隻『貓裏喵』就可以開始暢談囉！」身形修長的簡瑋廷指著家門口的一隻可愛吉祥物，說道：「貓裏喵以保育類動物石虎的形象設計，並以苗栗的舊名『貓裏』，與簡稱『苗』（喵）的諧音而來。」簡潔流暢地訴說苗栗地方政府多年打造

119

voice from 台三線

「三義是國際認證的慢城，在小鎮裡有舊山線斷橋、客家美食文化，還有木藝雕刻和春夏桐花、秋冬銅鑼杭菊遠近馳名，值得慢下來好好品味⋯⋯」滿臉笑容的簡瑋廷誠懇的口氣從容自在。

的形象故事，也是許多國際旅客常問的第一個問題：這是什麼動物？「三義是國際認證的慢城，在小鎮裡有舊山線斷橋、客家美食文化，還有木藝雕刻和春夏桐花、秋冬銅鑼杭菊遠近馳名，值得慢下來好好品味⋯⋯」滿臉笑容的簡瑋廷誠懇的口氣從容自在。

換了居家拖鞋，進入甘丹民宿的客廳，就像回家一樣自然。「現在的民宿愈來愈旅館化，有些在入住時見個面，交付鑰匙後就不見人影了，只教你自己如何歸還鑰匙，投宿的過程也不清楚老闆是誰⋯⋯」但是來到甘丹民宿，不管再忙，簡瑋廷也會早起準備每一份旅客的早餐，大人的和兒童的不同、世界各地宗教習性不同也會有所變化，一大早讓每一位住客都看到食材新鮮、擺盤具巧思、滿滿新鮮當季水果的早餐，「大家都想過高品質的生活，卻往往連吃一頓早餐的時間都不給自己。」簡瑋廷說道，「客廳也是交誼廳，給自己一個早餐的時間，用三義的步調，開啟一天的節奏。」來過甘丹住一晚的人就會明白，為何老闆一定要問清楚每一位住客用餐的時間。

曾在物流業十一年擔任管理經理職的台北人簡瑋廷，因自己一直嚮往鄉村生活，對於繁

華的大城市反而常覺得擁擠。六年前，因妻子的娘家就在三義，而因緣際會找到這裡，不近、不遠、不偏僻也不繁囂，是理想中的家。「原本的建築設計就是每間房間都是套房。」沒有特別為民宿經營而大興土木、或特別裝潢的簡瑋廷說，「我們跟大家一起居住、一起生活，真摯地提供我們覺得好的。」拋棄穩定的都市生活，喜歡旅行的兩夫妻酷愛自助旅行，將走過全台灣各地鄉鎮的經驗，從旅人的角度出發提供最需要的溫暖。

數位科技 拉近全世界的距離

落腳三義六年。簡家人從二〇一二年，一張訂單都沒有，到至今每逢假日就有旅客往來的民宿，打開智慧型手機，簡瑋廷的訊息聲不斷湧入，各種通訊軟體掌握了世界各地旅客的習性：新馬旅客多用WhatsApp、中國香港旅客常用WeChat、日本旅客最愛用LINE、台灣人則常用臉書，細數著不同通訊平台的特性，甘丹民宿也像是一個平台，讓多元的旅行需求在此得到滿足，深入淺出的在地資訊，讓不同年齡層的旅客獲得不同的照顧，不管是來自何方、習慣哪一種軟體，都可以感受到民宿主人貼心與用心的陪伴。

相信網路力量無遠弗屆的簡瑋廷，在客廳中也擺放了各種拍照板，「現代人的旅行講求虛實整合，人在現場親身感受，也要公開在網路社群中分享，吃早餐前是相機先吃、入住前也讓相機先拍過一輪房間的每個角落，所以在甘丹民宿裡提供自由拍照的客家斗笠，和各式各樣的打卡板，歡迎拍照與分享。」簡瑋廷說道，透過被分享網絡而吸引到此的旅客很多，近年來更有許多遠嫁到三義的新嫁娘，把甘丹民宿當作出嫁的家，讓男方來此迎娶。

三義迷濛霧氣迷人的是人情味

三義山城小而美，美的是人情。簡瑋廷分享自己初來乍到，至今已被認同為在地人的歷程，這段期間獲得許多人的幫助，從零開始打拚的民宿，主動申請加入微笑台灣的友善小店，成為觀光局借問站據點，甚至親自到在地店家自我介紹，他說：「一開始，我會拿民宿簡介和名片到處去讓人認識我，因為有些旅客到車站附

甘丹民宿像是一個平台，
讓不同年齡層的旅客獲得不同的照顧，
不管是來自何方、習慣哪一種軟體，
都可以感受到民宿主人貼心與用心的陪伴。

近或老店裡，會詢問打聽住宿地點。」一步一腳印的方式，簡瑋廷打破在山城裡默默無名狀態，變成在地人會推薦的好民宿口袋名單。

網路搭近人與人互動的關係，簡瑋廷說：「像是加入『我是三義人』群組，全三義也不過一萬六千人口，在社群裡卻有一萬一千人，任何發生在三義的大小事、需要協助的，在這個群組中發聲都會被注意到。」另外，民宿夥伴們也都有開立群組，當假日旺季有旅客找房間時，就算自己家的位置客滿，也會幫忙協尋住宿地點，簡瑋廷說：「我們必須團結才能將旅客留在山城裡，不然台中、新竹這麼近，三義對許多人來說是交通便捷，所以不停留也不會有所影響，流失的旅客就不會留在三義了。」

三義甘丹民宿
苗栗縣三義鄉雙湖7-11號
0978-275231

體貼的小心意 值得細細品嘗

民宿後方有西湖溪緩緩流過，山景與溪流形成一片自然美景，收納在陽台間，定睛一瞧，在溪水裡竟可以看到石頭排列出一個心形，「是我親手去搬石頭的，在水面安排布局跟從上方俯瞰是不一樣的，所以來來回回好幾次才完成，而且每當颱風過後，石頭被大洪水滾開，就要再搬一次。」運用大自然美景的小小巧思，可見主人用心，每當風雨過後仍努力不懈的精神，更是讓人感動。

擁有很多慢工細活的三義，在在展現其深厚的文化能量，像是木藝雕刻、茶藝品茗，或是由在地社區媽媽手工縫製的客家花布袋，和角落裡的傳統客家功夫料理，都有說不完的故事，「可以跟旅客分享得太多了，但我一定會推薦民宿後方的桐花走廊，用雙腳慢慢踏在土地上，走進步道裡面感受到三義的美好，當桐花季節的時候，滿山的白色小花點綴，或是雨後滿地的白色落花，體驗到五月雪的美稱。」桐花走廊總長約兩公里，非花季的時候，也有許多生態可以親近，慢慢散步前行，就可以通往當地人稱「舊街仔」的廣盛老街，及建中國小的立體彩繪大階梯。

簡單的心境、簡單的態度，生活在慢城中，速度慢下來以後，更能看到時序轉換的風景，平日裡，簡瑋廷帶著孩子在巷弄裡忙進忙出，他們最喜歡慢步地走在街上，發現三義最美的老屋老牆、老門老窗和門前的花草，「看不膩的是山裡的大霧，變化萬千的姿態，感動不盡的就是每天打招呼、互相照應的左鄰右舍們⋯⋯」他感動地說道。

日復一日，細細打理屋內外的一磚一瓦，每間房以客家花布元素為基礎，或許沒有富麗堂皇的裝飾、華麗高級的設備，卻是簡潔乾淨，擁有家的感覺，讓人隨時隨地可以創造屬於自己的「甘丹」故事，正如民宿主人所談的「甘丹過日子，咀嚼慢活滋味」，到此真正感受的是正能量的生活力道。

文 如小茵 攝影 王士豪 如小茵

桐花走廊
苗栗縣三義鄉雙湖村大坑
(苗48線上)

123

甘丹民宿後方有西湖溪緩緩流過，山景與溪流形成一片自然美景。
在三義這座慢城散步，處處都可感受季節的變化。

廣盛老街
苗栗三義光復路、復興路、
中正路一帶

附近有銅鑼茶廠、台灣客家文化館等觀光景點

銅鑼工業區附近，也有不少來工業區出差的客人

小潘體貼客人

與他們建立起互信互賴的關係

鑼聲若响
杭菊引路 好客來

「响銅鑼，銅鑼响，想銅鑼」寫在木片鑰匙圈上的這句話，傳達了响銅鑼客棧的希望：請時時想起苗栗銅鑼這個鄉鎮，以及响銅鑼民宿的美麗悠然。

位於銅鑼工業區內的响銅鑼客棧，計程車司機的ＧＰＳ系統連地址都無法完整輸入，只能先到工業區，按著粉絲團上的路徑說明，由工業區自強路一路上行，到雙峰路右轉，在雙峰路一○七號後的文園巷口右轉（銅鑼村三十九鄰），走到底的右邊就是民宿所在的住宅區。若不是信箱上貼著响銅鑼客棧的指示，還真難相信會有一家民宿在這裡。

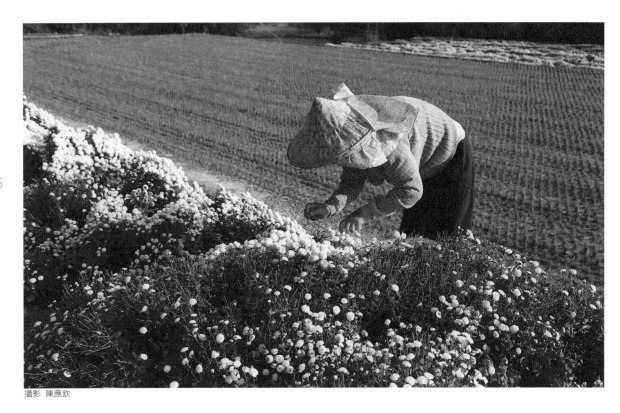

攝影 陳應欽

誤打誤撞開始民宿生活

「我從來沒想過要開民宿⋯⋯本來是想來這裡當農夫的。」屏東出身的潘玟儀，在台北工作多年，一直喜歡務農的她，因為七年前朋友到苗栗買了一塊地，以自然農法耕種，她時時到苗栗來幫忙，逐漸興起到鄉下過生活的想法。

二〇一六年小潘遇到一塊適合的土地，就和朋友合買下來種蓮藕，搬到苗栗銅鑼來。

自然農法對環境和土地十分友善，務農者也減輕許多負擔，但問題是產量有限，為了生活，小潘拿農地和朋友交換房子，從此開始以民宿為主業，朋友的農地幫忙照看，雖然不是按著當初的計畫，卻實踐她在鄉間過生活的夢想。

响銅鑼客棧附近有九湖農場、銅鑼茶廠、台灣客家文化館等觀光景點，假日有許多到鄉間休閒的客人。另外，因為民宿位於銅鑼工業區附近，也有不少來工業區出差的客人，小潘體貼這些出

外工作的人，都會特別提供優惠，客人也會以保持房間的整潔做為回饋，建立起互信互賴的關係。「之前朋友建議我將多人房改為單人房，可以增加收入，但我就想到這些到工業區工作的人，他們要去哪裡住？」熱情體貼，是小潘的特質，也成就了响銅鑼客棧的好口碑。

開民宿、交朋友、回饋當地

只透過網路宣傳的响銅鑼客棧，在訂房網站上的房客評論，總是會提到小潘的親切接待，讓人有回家過節的自在與輕鬆感。小潘認為，住民宿可以單純只是找個地方睡一晚，但若能和民宿主人有所交流，會對旅人和民宿，都很有意義。所以她總是樂於與房客交流：為什麼來這裡、想要去哪裡、平常的生活和興趣是什麼……也因此遇過一些印象深刻的客人。

「去年兩個高雄醫學院的學生，趁暑假時徒步環島，第三十四天來到這裡，家人也趕過來會合，好感動啊！半個月後，他們回到高雄時，我特別開車到高雄，在終點高雄中學等他們……」小潘回憶起當時在雄中擁抱兩個年輕人，大家的感動和開心，忍不住又淚溼了眼眶。

二○一七夏天，在小潘協助下，一群志工在銅鑼中興國小，舉辦獨輪車夏令營；除了教孩子騎獨輪車，也帶他們下田去照顧作物與除草，讓孩子體驗農事之餘，知道如何在不破壞環境與土地的前提下，讓作物自然生長。「許多孩子自己家裡也種田，但我們的農夫都被養成不用農藥不知如何栽種，但以前還沒有化學肥料和除草劑之前，也是有農作啊！」小潘覺得，讓孩子有不同的視野，更重於課本知識的傳遞。「但自然農法也不是什麼都不做，還是有很多科學的方法讓作物成長……以前的農夫是靠經驗，現代農夫有許多科學方法可以幫忙。」對土地與環境永善的理念，小潘透過孩子與活動，傳承下去。看著這些孩子快樂地玩耍與練習，不斷摔下獨輪車也要爬上再試，直到熟悉得可以自由活動，小潘即使無償還要付出時間精力與房間，也覺得心裡無限滿足。

來到銅鑼的旅客，可以將响銅鑼客棧當據點，開車到附近景點遊覽：台鐵海拔最高的勝興車站、勝興老街、三義木雕博

127

voice from 台三線

「我沒想過要開民宿，是想過生活而來這裡的，那個生活，就是當農夫的生活。」喜歡山、喜歡樹的小潘，意外到銅鑼，成了民宿女主人。

攝影 陳應欽

九湖休閒農場，有大片的杭菊田，
十一月中開始約一個月的開花期，整片花海非常美麗。

物館、挑鹽古道、九華山等；若體力允
許，步行或騎腳踏車，在附近林間漫遊，
也是非常棒的體驗。往南方山上（天靈寺）
的方向，可以享受翠綠林道，也可以俯看
遠眺中山高速公路及附近的田園風光；往
西一路往下走，在文峰國小附近開始有菊
花與茶樹田出現，再往西走跨過西湖溪，
到九湖休閒農場，有大片的杭菊田，十一
月中開始約一個月的開花期，整片花海非
常美麗；附近還有台灣客家文化館、銅鑼
茶廠可以當成休憩與參觀的景點。

好客友善的個性，讓小潘在銅鑼也結
交了不少當地的朋友，入門鞋櫃上擺了一
個呼應民宿名字的小銅鑼，是朋友手作
的，客廳有一個櫃子，擺滿同在苗栗以自
然農法耕作的小農產品。雖然只開業了兩
年，對銅鑼來說，响銅鑼客棧並不只是一
間外地人開的民宿，而是讓外地人短暫停
駐時，領略到當地風光、農產與人情味的
據點。

文 攝影 洪佐育　照片提供 响銅鑼客棧

129

自然農法

自然農法也稱為自然農耕，指的是耕種完全不使用化學肥料與農藥，並採行自然的方式防治病蟲害。簡單說，就是跟著大自然法則來生產作物，使用「自然」一詞是為了與慣性農法中以化學施肥、使用農藥的耕作方式有所區別。

挑鹽古道

位於通霄鎮與銅鑼鄉的交界地帶，現在長約一公里，分為上下兩段，在五月桐花開時，是賞桐花的祕境。

早年台灣鹽產於南部濱海地區，以海運輸至各地港口，再以牛車或人力挑送至各城鎮。靠山的銅鑼要有鹽，必需先運鹽至通霄港（今日的通霄溪河口），用牛車載運到鹽館埔（今日的通霄鎮城南里三鄰附近）存放，再請挑夫以挑擔的方式，順著清朝時代以卵石鋪設的虎頭崁古道和挑鹽古道，將鹽送到各山區城鄉去。

當年的虎頭崁古道和挑鹽古道，都只剩一小部份，但路經的「礱鈎崎」與「挑鹽崎」地名至今仍沿用著。

响銅鑼客棧
苗栗縣銅鑼鄉銅鑼村雙峰路文園巷86-2號
0936-284103

款款行

4縣市×21

鄉鎮×54間

好客嚴選

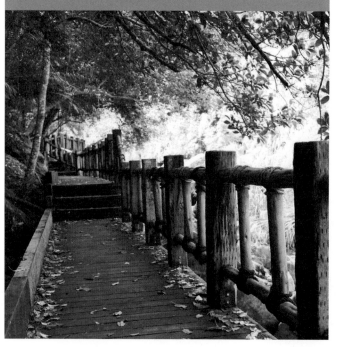

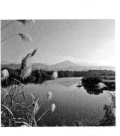

平鎮

褒忠祠是客家信仰中心，賽豬羊是重要慶典。八個大彎曲折成的八角塘和二座土地公廟庇佑著伯公潭，是特殊景觀。

食

善園客家小館
桃園市平鎮區環南路三段315號
03-4683392

龍潭

人文薈萃，是鄉土文學作家鍾肇政、台灣民謠之父鄧雨賢的家鄉。烏林村聖蹟亭，字紙神化、過化存神的惜字亭，體現客家敬天愛人惜物的精神。

食

提緣客家小館
桃園市龍潭區中正路上華段112巷
03-4790856

山水緣餐廳
桃園縣龍潭區三水里
大北坑街1998巷47號
03-4890856

松葉園
桃園市龍潭區龍新路三和段1008號
03-4090911

宿

馬殿民宿
桃園市龍潭區渴望二路125巷72弄13號
0988-606896

烏樹林從前從前
桃園市龍潭區龍平路115巷138弄76號
0905-016957

大溪

丘陵上的小城故事，得從一條河和板橋林家講起，歷經繁華河運與木業年代，塵埃落定的大溪，慈湖依舊，韭菜花盛開。五分之三丘陵、五分之二平地，來大溪散步，感受介於城市與鄉村間的美好緩衝。

食

亨味食堂
桃園市龍潭區大平村民治16街87巷25號
03-4111000

溪友緣風味料理店
桃園市大溪區仁愛路9號
03-3877769

關西

舊名「鹹菜甕」，是新竹郊區面積最大的平地鄉鎮，人口不到三萬，居民有百分之九十是客家人。古意停留，東安古橋橫跨牛欄河上，百年不壞。

食
福臨飯店
新竹縣關西鎮正義路124號
03-5873575

宿
托斯卡尼田間民宿
新竹縣關西鎮上林里坪林56-12號
03-5868628

觀分天籟
新竹縣關西鎮錦山里4鄰49號
03-5478495

峨眉

東方美人茶為在地人生活與經濟中心。春天甜椒、夏天苦瓜、秋天文旦與冬天桶柑，四季豐饒。獅頭山幽谷寺院多，峨眉湖有環湖步道，景致優美。

食
耕野月眉
新竹縣峨眉鄉七星村社寮坑7鄰5號
03-5809666

宿
二泉湖畔咖啡民宿
新竹縣峨眉鄉湖光村12寮21-6號
03-7603158、0918-699549

寶山

臨新竹科學城，寶山、寶二水庫湖光山色。老客家人還有在用炭燒窯。油田村、三峰村一帶栽植的橄欖，有機健康。

宿
莫內花園民宿
新竹縣寶山鄉油田村五仙路二段288巷136號
0937-156428

橫山

鐵路內灣支線，曾是載運林木和煤礦的幹道。內灣車站與吊橋倚著古樸老街。大山背風景區沿途有觀光果園、森林遊樂區。野薑花粽，風味獨具。

遊
大山背休閒農場
新竹縣橫山鄉豐鄉村大山背5鄰52號
0926-192049、03-5880573

北埔

走在靜巷，濃濃客家小鎮情調。北埔軌跡由天水堂姜家走出，墾號「金廣福」冷泉，全台難得一見。夏季沿著大坪溪谷，夜晚螢火飛舞。月餅、柿餅聞名。

食
北埔食堂
新竹縣北埔鄉北埔街4號
03-5801156

新埔

約八至九成的客家居民，新埔褒忠義民廟更是全台客家信仰中心。因

九降風製出香甜柿餅。新埔粄條用百分百純正在來米磨漿製成，吃起來輕薄爽口。

遊
馥橙芳園
新竹縣新埔鎮南平路277巷111弄159號
03-5897616、0937-510139

陳家休閒農場
新竹縣新埔鎮照門里九芎湖六鄰29號
03-5890034

竹東

新竹縣中心點，工研院所在。竹東大圳是新竹開拓史上規模最大、灌溉面積最廣的水利工程。上坪老街，濃濃葡萄牙建築味。頭前溪生態公園為休憩佳地。

宿
丘上行館
新竹縣竹東鎮瑞峰里四鄰96號
03-6123998

卓蘭

花果歡呼美麗的原野，水果對於卓蘭人，不只是收入的來源，更是精神依靠。除了水果外，還有四成的聖誕紅盆花來自卓蘭。

食
花自在食宿館
苗栗縣卓蘭鎮西坪里4鄰37-2號
04-25895892

遊
花露休閒農場
苗栗縣卓蘭鎮西坪里西坪43-3號
04-25891589

食
鶴山飯館
苗栗縣公館鄉鶴山村7鄰233號
037-220226

公館

後龍溪帶來了適合芥菜生長的沖積土平原，是主要的傳統福菜加工區，鄉間的客家聚落裡，不時飄散著特有的鹹菜醃香。腳下的粘土是製陶的良好原料，如何讓它不斷延續下去，是居民們一輩子的事。

食
棗莊古藝庭園膳坊
苗栗縣公館鄉福星村館義路43-6號
037-239088

宿
公館柿子紅了民宿
苗栗縣公館鄉福德村打鹿坑3鄰21號
037-231425

遊
Me棗居自然農園
苗栗縣公館鄉石墻村13鄰268-1號
0920-330130、037-237828

三義

舊山線載著樟木穿山越潭，把自然從森林帶到山城，從樹幹用到樹頭，從樟腦做到樹頭雕，山城的榮起與沒落，都寫在樟木的美麗紋理。

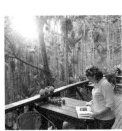

食
新月梧桐 三義店
苗栗縣三義鄉勝興村9鄰勝興1-3號
037-875570

蒸烹派客家美食餐廳
苗栗縣三義鄉雙湖村雙湖5-5號1樓
037-876482

羅庄米食坊
苗栗縣三義鄉雙潭村13鄰1-1號
037-873265

桐花村
苗栗縣三義鄉勝興村水美114號
037-879908

宿
三義甘丹民宿
苗栗縣三義鄉雙湖7-11號
0978-275231

遊
好珈農莊
苗栗縣三義鄉外莊62-6號
0933-523928、037-881766

春田窯陶藝休閒渡假園
苗栗縣三義鄉雙潭村七鄰大坪七號
037-877820

南庄

二〇一六年二月通過了國際慢城認證。藏在參山國家風景區的小鎮，有客家、賽夏、泰雅、外省與閩南的多元族群，還有桐花、一葉蘭、螢火蟲四季熱鬧。

食
老金龍飯店
苗栗縣南庄鄉西村民族街1-1號
037-822168

宿
普羅旺斯鄉村民宿
苗栗縣南庄鄉蓬萊村9鄰42份8-35號
0911-811835

加州莊園民宿
苗栗縣南庄鄉蓬萊村42份8-39號
0952-401248

遊
春谷農場
苗栗縣南庄鄉南江村小東河25號
037-821892

大湖

出磺坑附近的牛鬥山抵擋了東北季風，周圍群山環繞，儼如一湖。氣候溫和溼潤，適合草莓生長，清晨帶有薄薄的涼意，草莓田裡陸續亮起了燈光，農夫總搶在此時採收草莓。遲了，就不會對味。

食
雲也居一休閒農場
苗栗縣大湖鄉栗林村薑麻園6號
037-951530

宿
湖畔花時間
苗栗縣大湖鄉義和村淋漓坪126號
037-996796

遊
好山水草莓園
苗栗縣大湖鄉東興村1鄰小邦5-5號
0912-397293、037-990263

新美觀光果園
苗栗縣大湖鄉栗林村薑麻園10鄰8號
037-951196

獅潭

近雪山山脈的客家古聚落。從台三線轉進新店村，轉角雜貨店，有婦人正在洗仙草，苗栗有句俗諺說：「獅潭有仙山，仙山有仙草」。不必成仙，也能享受純黑的清香順口。

食
仙山仙草
苗栗縣獅潭鄉新店村7鄰62號
037-932318

宿
八角居所民宿
苗栗縣獅潭鄉新豐村八角坑2-1號
0963-577866

桂橘園民宿
苗栗縣獅潭鄉永興村3鄰16-7號
037-932587

三灣

中港溪河道蜿蜒，在這裡形成三個大灣，因而得名。隱藏於南境的神桌山，山形在天際畫出一道平坦的稜線，綿延至仙山，彷彿看見神仙跳躍其間，當地人稱之「神仙縱走」。

宿
老家民宿
苗栗縣三灣鄉大河村2鄰三治坑6號
0922-969647

遊
永和山茶廠
苗栗縣三灣鄉永和村石馬店3鄰21號
03-7832129

銅鑼

從雙峰山往下望，山多平原少，四周台地山麓線環圍成圓弧形，看起來就像樂器「銅鑼」。每年十月到十一月杭菊點點綻放，是台灣最大產地。

宿
响銅鑼客棧
苗栗縣銅鑼鄉銅鑼村雙峰路文園巷86-2號
0936-284103

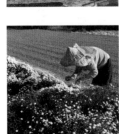

新社

枇杷最著名，有枇杷產業文化館。以農為主的山城，農業種苗改良繁殖所不斷嘗試栽培技術升級。每年初春賞櫻與十一月開始的浪漫花海，吸引人潮。

宿

香草House
台中市新社區中和里中興街20號
0916-552230

月湖老家
台中市新社區月湖里
東湖街二段168巷38號
0937-283360

遊

沐心泉休閒農場
台中市新社區中和里中興街60號
04-25931201

阿亮香菇園
台中市新社區協成里協中街131號
0920-266165

禪林農場 阿公ㄟ公園
台中市東勢區慶福街77-3號
04-25852002

東勢

春天桃、李，夏季高接梨、甜柿以及冬季柑橘，靠嫁接手法，成為台灣的水果家園。大茅埔是建庄近兩百年的典型客家聚落。東勢林場有中部陽明山之稱。

宿

秀禾宇庭園民宿
台中市東勢區東關路五段808巷168號
0920-633564

遊

東香咖啡觀光果園
台中市東勢區東崎路688號
04-25870002

石岡

由舊鐵路改建的東豐綠色走廊，主要經過石岡，為自行車專用道，沿途植物景色多樣。隆興村山上，有一棵千年「五福臨門」神木，五種樹木交錯互生。

遊

羅望子生態教育農場
台中市石岡區萬仙街岡仙巷6之6號
0910-495155

承蒙你 恁仔細

王人仁 王村煌 王明仁 田臺明 朱俐陵 江俞萱 李佩書 何陽修 何承育 沈方正 林庭妃 林惠陽
邱寶郎 胡天蘭 徐瑞玲 翁文耀 翁美珍 翁美珍 張典婉 張芳慈 張晉城 曹惠娟 陳文堂 陳 板
陳昭穎 陳柏旭 黃明進 黃潮光 黃晏儀 楊麗香 溫士凱 葉姝伶 劉冠吟 劉玲珠 潘玟儀 鄭筠瑄
戴祖輝 鍾年誼 簡瑋廷 羅文嘉 羅文蔚 羅以晴 蘇金生 佳 佳佳 爸佳 媽 Danny Selina
台灣樂活自行車協會

浪漫台三線款款行 客居 慢泊留／天下編輯團隊作.
-- 第一版. -- 臺北市：天下雜誌, 2018.02
144面；19x24公分. -- (款款行；6)
ISBN 978-986-398-323-1(平裝)

1.民宿 2.旅遊 3.客家

992.6233　107001368

國家圖書館出版品預行編目資料

款款行 006

浪漫台三線款款行 —— 客居 慢泊留

總策劃／蕭錦綿、陳世斌
採訪記者／林保寶、林如茵、洪佐育
詩詞創作／張芳慈
美術設計／李 男
美術執行／李男工作室 黃 俊
封面攝影／陳應欽
插畫繪製／種籽設計
地圖繪製／馬詢城
執行編輯／賴姵如
業務統籌／陳世斌
行銷企劃／賴姵如

發行人／殷允芃
出版創意總監／蕭錦綿
出版者／天下雜誌股份有限公司
台北市104南京東路二段139號11樓
讀者服務／02-2662-0332
傳真／02-2662-6048
天下雜誌 GROUP 網址／ www.cw.com.tw
劃撥帳號／0189500 1天下雜誌股份有限公司
法律顧問／台英國際商務法律事務所・羅明通律師
總經銷／大和圖書有限公司 電話／(02) 8990-2588
合作出版／客家委員會 新北市新莊區中平路439號北棟17樓 電話／(02) 8995-6988
出版日期／2018年2月27日第一版第一次印行
定價／新台幣450元
書號：BCTB0006P
ISBN：978-986-398-323-1
GPN：1010700164